賜官

論編劇

— 講喜劇 —

劉天賜 著

目錄

序　　林超榮（超人）......4

前言　劉天賜......10

一、致用

電視劇「天書」......16

《義無反顧》天書（更新版）......19

電影之主題......119

如何寫故事大綱？......121

劇本進程......130

怎樣做口頭講述？......133

為甚麼要設計場景？......134

創作計劃書......135

二、尋思

甚麼是戲劇？......138

甚麼是「幽默」？⋯⋯⋯⋯⋯⋯⋯⋯⋯⋯⋯⋯⋯⋯ 159

談黑色喜劇⋯⋯⋯⋯⋯⋯⋯⋯⋯⋯⋯⋯⋯⋯⋯⋯ 161

再談黑色喜劇⋯⋯⋯⋯⋯⋯⋯⋯⋯⋯⋯⋯⋯⋯⋯ 169

怎樣寫喜劇？⋯⋯⋯⋯⋯⋯⋯⋯⋯⋯⋯⋯⋯⋯⋯ 173

雅俗共賞原則⋯⋯⋯⋯⋯⋯⋯⋯⋯⋯⋯⋯⋯⋯⋯ 179

編劇賣橋⋯⋯⋯⋯⋯⋯⋯⋯⋯⋯⋯⋯⋯⋯⋯⋯⋯ 187

三、觀覽

必看十大名片⋯⋯⋯⋯⋯⋯⋯⋯⋯⋯⋯⋯⋯⋯⋯ 190

後話⋯⋯⋯⋯⋯⋯⋯⋯⋯⋯⋯⋯⋯⋯⋯⋯⋯⋯⋯ 197

參考書目⋯⋯⋯⋯⋯⋯⋯⋯⋯⋯⋯⋯⋯⋯⋯⋯⋯ 198

附錄

附錄一　國家新聞出版廣電總局辦公廳關於進一步完善規範

　　　　電視劇拍攝製作備案公示管理工作的通知⋯⋯⋯ 206

附錄二　《父母愛情》思想內涵和劇情梗概⋯⋯⋯⋯⋯ 209

附錄三　電視劇拍攝製作備案公示管理辦法（2013年）⋯ 214

附錄四　【圖解】電視劇拍攝製作備案公示政策解讀（第三條）⋯⋯⋯⋯⋯⋯⋯⋯⋯⋯⋯⋯⋯⋯⋯⋯⋯⋯ 220

序

林超榮（超人）

一

一班 gag 佬碰頭，少不免又講笑話。

「新冠肺炎就好似你的老婆，你發覺不能控制她，唯有想辦法和她共存。」

「要快，否則，又變『腫』。」

「我女朋友投訴，我的調情功夫，令她想起 Omicron。」

「讓她發燒？」

「不！係到喉唔到肺。」

二

許冠文是香港 gag 佬的開山祖師。

他開創香港電視界第一個 gag show 節目《雙星報喜》，以及第一個處境喜劇《七十三》。

他在電視台建立第一條笑話生產線，要提供大量本地笑話，必須提出「gag 的理論」指導。

如果愛恩斯坦發現相對論 $E = mc^2$，影響後人成功製造了原子彈，那麼，許冠文提出的笑話基礎理論，則成功令香港喜劇爆炸。

他說：「構成一個笑話最基本的兩個部份是 build up 和 punchline。」

疫情之下，不忘搞笑。這是 gag 佬的本性，也是長期訓練的職業本能。

度 gag 找題材，必須找最多人關心的話題，觀眾才會有共鳴。

這是祖師爺許冠文笑話理論中的，找尋 gag 的「最大公約數」。

三

gag 佬遍讀不少教人創作笑話的、分析笑話的、有關笑話心理學的中外著作，未見過有人將笑話講得那麼清楚明白，「build up 和 punchline」，一聽就能活學活用。

侍仔放下羅宋湯。

客人：「侍仔，你看，我的羅宋湯裏面有隻烏蠅。」

Punch 1 侍仔：「咪咁孤寒啦，一隻烏蠅飲得你幾多。」

Punch 2 侍仔：「你咪好彩，隔籬枱個客，係隻甲由。」

周星馳在電影《破壞之王》再拍這一個羅宋湯笑話。

你估不到……星仔拍出羅宋湯笑話裏最新一個 punchline。

四

我入電視台學習寫笑話，慢慢明白，一隻 gag 由 build up 到 punchline 之間，還有很多發掘空間。而且，gag 的種類繁多，有 verbal gag, visual gag, running gag, song gag, four line punch, two line punch, 甚至係 one line punch。

一個 gag 又可以 double punch, triple punch...

馬克吐溫寫美國南部少年歷險小説而發達，後來，他搞出版社蝕本，幾乎破產。

為了還債，他作全美巡迴演講；台上風趣幽默的他，妙語如珠。

他表演的是 Stand-up Comedy。

他説，有一次在台上講了一個笑話，觀眾笑了十一次，一個笑話有十一個 punch。

有點匪夷所思，卻沒有作大，以我們行家認為——他説的不是一個 gag，而係一個 gag form。

電視台搞 gag show 不單度 gag，更要度 gag form。

五

馬克思寫資本論，第一章說過，「構成資本主義的最細單位，是貨幣。」

構成一部喜劇電影的最細單位，就是 gag。

有電影老闆投資拍喜劇，劇本出了很多稿他都不滿意。他大聲向製片說：「你同我叫晒全香港電視台的 gag 佬出來度劇本！」

一 gag 難求？ gag 佬有價！

gag 佬又要巡迴賣藝。要出全套功夫，你要度得，寫得，sell 得，更要拍得。

gag 佬度好笑，寫出來，未必好笑。寫得好笑，你 sell 出來，不好笑，功虧一簣。

一個全能的 gag 佬，度得，又寫得，更 sell 得，最後的結果，就是自己做埋演員。

六

有一年，我訪問許冠文，立刻向他討教。

將最好的 punchline 留給自己。

「米高，度了那麼多年笑話，你是如何創作 punchline？」

「超人呀，現在度笑話，不是找 punchline。」

我大吃一驚，「不找 punchline，點算係 gag？」

「係觀點。找尋一個獨特的觀點。就是 punchline。」

七

賜官是許冠文的第一代大弟子，真正度得，寫得，sell 得，更是無綫電視「gag」的少林寺」第一代掌門人。

我曾經是無綫 gag 的生產線上的一個小兵，學藝不精，憑三腳貓功夫，便下山闖蕩江湖。平時一班 gag 佬聚頭，叨陪末座；賜官跟我們嘻嘻哈哈，閒聊度 gag 之道，他說：「超人呀，度 gag 不外兩個字——『嬉戲』。」

度 gag 如是，做人也如是。

前言

劉天賜

寫劇本看來易，每個人都自認「識寫」劇本。可是，難得有一個「好」的劇本。

因為，實在很難「精」。

我出過三本小書講寫劇本，這本是第四本，天地圖書希望我寫喜劇心得。可是，自問劇本寫了四十多年，教編劇二十年，及任職電視台、電影公司主管製作部二十多年，所見懂得寫好劇本包括喜劇的劇作家，為數甚少。

我已教過一千多名學士、二百多名碩士，但是可獨立寫作的，不超廿位。

我的專長是喜劇，徒弟中憑此而發展得意、站得住腳的，我想只有王晶而已。不過其他徒弟都各有特長，如：吳雨、陳翹英、鄧景生、邵麗瓊、吳金鴻、黎彼得、何麗全等等，以及學生一如黎文卓、林超榮、韋家輝、林紀陶、鄭丹瑞、張小嫻、伍家廉、

倪秉郎、麥繼安（已故）等等，當中有名 DJ、名作家，都是社會上各有成就的人。

我教書時，喜贈幾句：

- 從生活中來，高於生活。
- 世事洞明皆學問，人情練達即文章。
- 出乎意料，合乎情理。
- 世事如棋，局局新。
- 不怕一萬，最怕萬一。
- 以此與各位共勉。

劉天賜獲香港電影編劇家協會頒發榮譽大獎（二零二零年）

與香港中文大學學生課堂上合照（二零一一年）

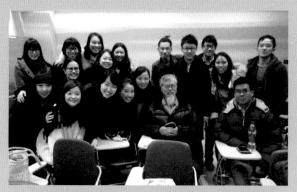

與香港樹仁大學學生課堂上合照（二零一三年）

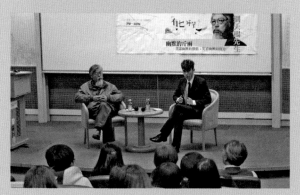

在香港浸會大學演講（二零一五年）

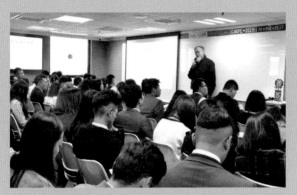

為友邦保險（AIA）員工演講（二零一七年）

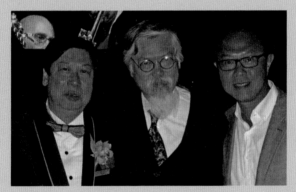

與吳雨（左）合照（二零一二年）

聯合主持網上節目

一、致用

電視劇「天書」

二零零六年，在上海呆了大半年，因為接了楊紹雄任製作人的亞視劇集《義無反顧》及內地情境喜劇《愈活愈快樂》，擔任劇本顧問。下文以《義無反顧》為例，講講「天書」（Work Book）。

製作劇集，首先寫劇本，而寫劇本首先要寫天書，即要將劇集的主題、故事大綱（文學劇本）、人物小史、人物關係表、場景等先整理好，詳細寫下來。天書之作用包括：

- 天書乃在監製、導演同意下，認定是創作全劇的唯一依據，共同執行的文件。全個劇組須依足此樣本工作。

- 演員須熟讀天書的設定，了解角色性格，並依足它去構想造型（如穿戴和髮型）、口頭禪等。

- 佈景設計要合劇中人物身份，包括家居、辦公室及常到之處等。

- 道具組要準備連戲小道具，例如劇中人日常用品，要適切及提早設計，並且長備。

- 服裝方面，每個角色需要的一切合身服飾，須早做、早訂。

- 編導則要憑天書而想好怎樣交代鏡頭，怎樣不經意地流露每個角色的身世。

總之，天書乃揭示劇本內的一切，故稱之。

此外，若是喜劇必須予註明，因為會寫得誇張些。

昔日，劇組人各一本天書，作為全劇定型之憑證。但天書寫法現在失傳了。或許仍有——僅數千字敷衍了事。

但當時，大家對天書非常認真。

以下是《義無反顧》的天書（更新版），供編劇工作者參考，各位讀者可當作看故事，如曾看過此劇的觀眾，也可藉此回味一番。

《義無反顧》特刊

賜官論編劇　講喜劇

《義無反顧》天書（更新版）

主題

如果有天理，為何殺人者逍遙法外？

如果講道義，為何無辜者身陷囹圄？

故事主人翁錢志剛的父親因謀殺罪而被判囚終身，確信父親無辜的他，立志成為律師，為父親洗脫冤情，卻在伸張正義之時，成為下一個被害者。當邪惡勢力凌駕於正義之上，腐敗人性放肆地張揚，是坐以待斃，還是以其人之道還治其人之身？如果放下屠刀，可以立地成佛，那麼以殺止殺，又是否算是另一種道義？當法律不能替天行道，商場就成為另一個戰場，錢志剛義無反顧，誓要打贏這場道義之戰。然而，他

的手段，卻令他走入不義之途，而他也將要付上沉重代價。天理，還是在冥冥中、於紛亂的世情間自我彰顯。

故事大綱（文學劇本）

一切從一宗凶殺案開始……

陳巧兒（巧姨），一個慈祥的長者、街坊眼中的好媽媽，在庭上為養子錢志剛的一宗商業犯罪官司出庭作證，為志剛洗去嫌疑而得以開釋，但旋即竟被這個她所維護的養子駕車輾斃。一切都對錢志剛甚為不利，因有人指證志剛脅迫巧姨作假證供，事成後卻又殺人滅口。而指證志剛的，正是巧姨親兒陳輝煌！一幕幕驚心動魄又血脈相連的情仇恩怨由是展開……

卅年前，一個漫天風雨的晚上，未婚有孕的巧姨，遭世人白眼，流落街頭，臨盆在即，母子性命堪危，幸好遇上錢保榮——錢志剛的父親，送巧姨到醫院。保榮眼見

賜官論編劇　講喜劇

20

巧姨雖然順利誕下輝煌，可是母子孤苦無依，遂帶巧姨到自己工作的張家，為她介紹工作。原來保榮在富商張海滔家任職司機，與妻何嬌、兒志剛住在張家工人宿舍。巧姨找得工作及棲身居所，跟何嬌互相照顧之餘，建立起一份姊妹情誼。兩家人住在同一屋簷下，人間似有情，但原來噩運卻已悄悄等候着他們。

保榮這個好好先生，竟於一個月夜，化身成冷血殺手，殘殺一名弱質女子。他在法庭上，遭主控官葉仲賢窮追猛打，最終承認一切，被判終身監禁。臨盆在即的何嬌大受打擊，誕下女兒志靜後身體更見虛弱，長臥病榻，幸得巧姨照顧。

張海滔的一對子女張家豪、張家琪處處以富家子女自居，多次譏諷志剛、志靜這兩名孤雛，說他們父親是殺人兇手，最後志剛錯手燙傷了家琪，何嬌一家被逐，巧姨基於對保榮、何嬌二人的情義，也寧願一起離開，甘苦與共。何嬌最後憂病交加，與世長辭，臨終託孤，從此，巧姨肩擔起養育志剛、志靜的重任，待二人猶如親生。

巧姨重操當日的熟食小販故業，早上賣腸粉，中午賣白糖糕，晚上安頓眾幼小的晚飯後，便又風雨不改地擔着兩大桶自己做的鹹肉粽上街叫賣。巧姨如此日復一日地

不辭勞苦，含辛茹苦地撫養三名小孩，但只要晚上一家四口坐在一起吃飯，幾個小孩可以相處融洽，孝順聽教，巧姨自覺付出的一切努力並不白費。

除了家中的小孩，巧姨也沒忘記獄中的保榮，毫不間斷地探望，又寫信鼓勵支持。月復一月、年復一年的探訪、信件來往，原來在不知不覺間，巧姨對保榮已生出細水長流的感情來，但保榮卻只單純地對她保持着朋友之間的情誼，巧姨只好把一番情意收於心底。

志剛、志靜、輝煌隨年月長大，各有志向。本來輝煌自小天資聰敏，中學畢業後更考取到獎學金遠赴英國首屆一指的劍橋大學修讀法律。得天獨厚的他，自恃聰明過人，平日只愛吃喝玩樂鑽空子，總相信憑自己的天份，不費吹灰之力便可鋒芒盡露，躋身上流社會。相反志剛為要親自替父親翻案，雖有藝術天份，亦只有捨棄，全心全力步上大律師之路。正是「龜兔賽跑」，本來聰敏的輝煌，耽於逸樂，結果讓腳踏實地的志剛迎頭趕上。

志靜躋身社工行列，好應有一番理想，但只憧憬跟輝煌的愛情能開花結果。對於

她來說，輝煌就是她的一切，可惜在輝煌眼中，志靜只是他閒時調劑身心的對象。原來輝煌從小已覺得志剛、志靜在分薄巧姨給他的愛，如果沒有志剛、志靜，他可以擁有得更多。只不過聰明的輝煌知道，巧姨不喜歡他有這種想法，所以從不會輕易流露。

經過多年苦讀和努力，志剛終成為執業大律師，輝煌也相繼踏上大律師之路。

巧姨看着志剛、志靜和輝煌三人各有所成，老懷安慰，此刻她準備以多年積蓄經營一間售賣粥品小吃的食店。輝煌對巧姨這做法其實並不喜歡，但他最終還是選擇支持他的母親，更令巧姨欣喜萬分。

另一方面，輝煌及志剛也重遇了他們的童年冤家，即張海滔的一對子女：家豪及家琪，二人並沒想到，這兄妹會影響着他們的命運。

張海滔因進軍地產成為香港鉅富，可是女兒家琪卻叛逆非常，一次更因男友意外身亡，被控謀殺。一切似是證據確鑿，嶄露頭角的志剛自薦接手這宗官司，以法律漏洞為家琪脫罪，海滔因而賞識志剛，推薦他進入香港第一大律師行——晉傑律師行。

這律師行其實與海滔有千絲萬縷的關係，當中更有清洗黑錢的重重黑幕，海滔雖

知志剛是保榮之子，但有感志剛不但有過人才略，更能影響女兒放棄糜爛生活，重踏正軌，這正是海滔多年的夙願，因此他不單欲提攜之，還想他當自己的女婿，不料卻為自己埋下地雷。而志剛一心為父親翻案，以為闖入這大型律師行，會為他帶來更盛大的聲望及影響力，以圓自己心志，卻不意與張家眾人連上後，他與身邊人的關係以至他的人生都因而改寫。

志剛的得力助手林芷欣，雖然有點男兒氣，做事不時碰壁，但又不乏女性的細膩，更有大膽獨到的見解，獲得志剛的高度讚揚，更拉攏她跳槽到晉傑律師行。芷欣看似性格開朗，卻有不為人知的成長經歷。父親林勝是病態賭徒，贏錢不回家，輸錢打老婆；母親蘇小英是傳統女人，逆來順受。不愉快的童年成為芷欣求上進的動力，從不相信婚姻及男人的她，與志剛相處下來，竟在不知不覺間，心中漸起波瀾，卻發現志剛原來另有所愛。

志剛在幫家琪辯護期間，多番被家琪捉弄，因小時候的打鬥中，志剛在她身上留下了永不磨滅的傷疤。家琪要為多年來的身心痛楚向志剛報復，多次主動挑逗，無非

是要玩弄未有闖過情關的志剛。

志剛自感對家琪有所虧欠，多年來，午夜夢迴都聽到小女孩被燙傷的悲慘叫聲，即使家琪對志剛多番玩弄，志剛也默然忍受，家琪竟假裝喜歡上志剛，志剛不虞有詐，對家琪產生真感情。當志剛知道家琪放縱自己，只因將母親之死怪罪生性風流的父親，還主動替她解開心結，修補了她跟父親的關係。藉着志剛的多番鼓勵，家琪發揮她的美學天份，擔當起著名時裝雜誌的編輯，尋回自我的她，一改從前的頹風。可是家琪發覺沒法面對深情的志剛，不忍心繼續欺騙，跟志剛毅然分手。志剛未知底蘊，只感詫異。

在志剛失落之時，芷欣時加安慰，這個工作上的好幫手，漸成了志剛傾訴的對象，二人相交相知，芷欣對志剛感情一發難收，而志剛也視芷欣為自己的知心良朋，二人衝破了上司下屬的桎梏，但由於志剛仍心繫家琪，始終難以超越這重知己的關係。

那邊廂的輝煌眼見志剛能踏足一流律師行，才恍然夢醒，意識到在這場龜兔賽跑中，自己已然落後了，自恃才智絕頂的他，不甘屈居志剛之下，竟在第一宗官司上兵

行險着，甘冒遭大律師公會聆訊處分的可能，務求成功出位。志剛感不妥，多番勸阻，可是輝煌認定志剛害怕自己會被趕過，所以才刻意阻撓，心中那股妒忌越演越烈，兄弟間嫌隙漸深。

輝煌明白要平步青雲，才智重要，但人脈更是不可少，他需要「貴人」相幫，這人正是家豪。輝煌主動接近家豪，家豪也樂得輝煌替自己贏得商場上的官司，關係轉密切，家豪卻垂涎志靜美色。輝煌為求上位，竟設計讓家豪接近追求志靜。誰知志靜心中只有輝煌，家豪求愛不遂，借醉行兇，強姦了志靜。家豪因而惹上官非，一心攀附的輝煌幾番掙扎，為取信海滔，竟暗中向外洩露志靜受害人身份，更抹黑志靜為人盡可夫的淫婦，務求令志靜不敢出庭。志靜得知幕後黑手竟是摯愛的輝煌，精神徹底崩潰，家豪得以無罪釋放，志剛氣憤不已，怒打輝煌，巧姨眼見輝煌歪曲事實，更傷心欲絕，與他母子反目。

眾叛親離的輝煌卻得到他想要的，因為張海滔的關係，得以躋身海滔集團高層，慢慢發現到海滔集團甚不簡單，可能跟洗黑錢案掛鈎，雖知是糖衣陷阱，但他不在乎，

名利場上本是如此，而且當日他跟巧姨、志剛等反目，已付出太多，名成利就前，絕不肯走回頭路，結果卻走上不歸之途。

巧姨可以為志靜與輝煌反目，但她卻無法令志靜康復。痛心的她，只有默默照顧她，盼望有一天奇蹟會出現。

其實，照顧志靜的，還有家豪的保鑣王展威！

王展威，芷欣的遠房親戚，父親曾借林勝巨額金錢，林勝多年來未有全數清還，曾留學海外的他，因父親去世，中途輟學回港。其實熱愛武術的展威也根本不是讀書的材料，一直荒廢學業，回港後當然不能單憑他那張買回來的一紙文憑尋得工作，遂向小英及芷欣追討舊債。小英雖顧念當年恩情，但又何來籌措，終於，芷欣介入了，因她與志剛關係，很自然的與志靜成了好友，志靜知道芷欣的難處後，大力相幫，當日她還未意識到家豪的企圖，以朋友身份，向家豪舉薦展威為司機，展威也不是狠心之人，既能有份可觀的收入，自然也不對芷欣母女相逼，由是，展威就成了家豪的跟班！

當日家豪侵犯志靜後匆匆離開，要由展威善後。展威初時不知就裏，還以為二人

逢場作戲後，志靜反悔才控告家豪，及後知道真相，雖然不值家豪所為，但基於自身利益，仍繼續為家豪效命，但他對志靜的確是心中有愧，故不時往精神病院探望之，而這份愧疚，竟然漸演化成為愛憐之意。

志靜的事情，志剛無力挽回，他只得收拾心情，藉着芷欣大膽而直覺的奇想，找出當日保榮一案中遺漏了的關鍵證人！原來案發當日，女死者的女性朋友曾經在場，雖然未有目睹案發的全部情況，但知道保榮是在女死者被殺後才來到現場，惟當日驚慌過度，逃離現場後亦沒有報警。最終因為這名女子肯出庭證明兇手並非保榮，保榮得以翻案成功，無罪釋放。

保榮獲釋，卻眼見天真開朗的志靜變得如驚弓之鳥，甚至認不得自己，痛心疾首外，更對輝煌恨得咬牙切齒。巧姨歉疚之餘，將心中的情意收得更密。這時保榮卻結識了一名喪夫婦人趙美蘭，兩人一見如故，竟相戀起來。巧姨得悉，沒有責怪他，反而暗暗祝福二人⋯⋯

然而一波未平，一波又起，志剛不甘父親這二十年的冤獄，鍥而不捨追查真相，

他懷疑海滔就是陷害自己父親的真兇，當芷欣發覺晉傑律師行可能暗藏黑幕時，志剛更將矛頭直指海滔，芷欣着力相助，志剛、芷欣二人在偵查期間，情誼一日千里，就只差表態這一步，無奈，就在此時，一隊警察找上律師行，以涉嫌妨礙司法公正之罪，把志剛拘捕！

原來海滔為了阻止志剛繼續調查集團的罪證，要求輝煌阻止志剛，要他放棄追查。

但輝煌竟與晉傑律師行聯手，羅列證據要讓志剛身陷圇圇。晉傑律師行的老闆洗偉民，父親和張海滔是世交，也是生意上的搭檔，一起洗黑錢。當年偉民的父親心臟病暴發猝死，他便接掌父親一手創辦的大律師樓，繼續和張海滔合作，為免海滔的事情會牽連到自己頭上，他不惜與輝煌合謀，將這個自己欣賞的難得的幫手除掉。

保榮為保兒子，以身犯險要脅海滔，若志剛有事，他定會告發當年海滔是殺人兇手！果然，當年這冤案正是海滔的風流孽賬。海滔生性風流，跟案中女死者發生關係，卻被女死者勒索巨款，海滔錯手將她殺死。身為海滔僕人的保榮知悉此事，前往救人而無效，反被認為是兇手。海滔為免惹上官非，暗示欠他救命之恩的保榮代為認罪。

保榮為報恩，也為自己一對子女的安危，只有默然頂罪。廿年的冤獄能忍，但害及親兒這事卻是保榮不能忍受的，海滔當然知道保榮的心情，以言語打發保榮，準備另找方法擺平事件。誰知輝煌知悉內裏隱情，主動游說保榮，希望立下汗馬功勞。

可是保榮眼見這個害得志靜慘變精神分裂的禽獸，竟然替海滔出面，以錢收賣他，怒從心起，即揮拳相向。輝煌為了自保，錯手殺死保榮！驚恐之間，想盡辦法把保榮的死裝成意外。雖然他的手段成功，掩飾了自己的罪行，卻掩飾不了心中的不安，他更要爭取成就以換回一份安全感。

巧姨知道保榮出事當日曾與輝煌見面，已隱隱覺得不妥，可是就算巧姨心腸再硬，也不願承認兒子與保榮的死有關！終於，勻姨決定把此事暫時按下，並向志剛隱瞞保榮的死訊。芷欣深信志剛無辜，四處為他奔走，希望為他討回清白。可是不論她如何努力，還是敵不過如山的「鐵證」，志剛終於被判罪成！在宣判的一刻，志剛方發現父親已死！

輝煌滿以為替海滔除去保榮和志剛這兩個大患，便可扶搖直上，誰料海滔眼中「狗

就是狗」，輝煌自作主張殺死保榮，正是犯了大忌，遂將他投閒置散。可是輝煌絕不是一條善良的狗，他一直密謀反擊大計，先乘虛而入，向家琪大獻殷勤。所謂男人不壞女人不愛，性情偏激的家琪，被輝煌浪漫不羈吸引，竟深深愛上了他。

而在機緣巧合下，輝煌也終於發現了自己的親父是誰。

檢控官葉仲賢，年青時和巧姨本是戀人，只因身份懸殊，仲賢一直不敢公開二人關係，到得知巧姨懷孕，更害怕得要把孩子打掉！巧姨終明白於仲賢心裏，地位和名聲遠比自己重要，便黯然帶着肚中的輝煌離開，二人從此斷絕音信。已成大律師會主席的仲賢如今膝下無兒，空虛感令他常想起當日與巧姨的骨肉。保榮案重審，仲賢與巧姨庭上再遇，巧姨雖對他視而不見，但仲賢卻認出巧姨來，仲賢要再見巧姨，希望跟孩子相認。巧姨痛恨仲賢的自私，只騙他當日的孩子早已打掉，仲賢失望而回……

輝煌當然不會錯失這個認回父親的機會，他細心部署，讓仲賢知悉自己與他的關係，仲賢果然親自找上門來，跟輝煌相認。自此，輝煌改回原姓——葉輝煌跟仲賢果真父慈子孝，更因着這關係，讓海滔集團免卻了一場訴訟。由是，輝煌手上多了兩張

可以出奇制勝的皇牌——海滔集團太子女和大律師會主席的支持，逐步踏上他的成功之道。

志剛、輝煌都先後離巧姨而去，加上保榮的死，志靜的精神病未癒，還有一個傷心沮喪的趙美蘭，種種的打擊與纏擾，幾令巧姨崩潰。幸有芷欣及小英的支持，才能勉強撐下去。尤其是芷欣，她不單拚命為志剛洗脫罪名，更繼續追查海滔集團及晉傑律師行的一切罪證，當她的調查工作稍有眉目時，律師行卻藉故把她開除！看着芷欣義無反顧地為志剛所做的一切，巧姨似在芷欣身上，找到自己當年的影子，二人成了忘年之交，巧姨重拾當年一往向前的勇氣，搞好粥店同時，也想盡辦法治好志靜，誓要讓志剛出獄後能見到一個健康正常的妹妹。

獄中的志剛還緊緊盯着海滔的動向，因為他深信父親的死及自己的冤獄，都是出於海滔的陰謀！與志剛同囚的鍾世鈞本是上市公司主席，因造假賬而入獄，不可一世的他，對志剛不屑一顧，直到一次他哮喘病發，志剛極力搶救才撿回一命，兩人從此成為好友。

志剛提出十年內投資電訊必有所獲，世鈞大表認同，也深覺志剛是個人才，力邀

志剛出獄後加盟自己集團旗下成左右手。

志剛於世鈞出獄後不久，也刑滿出獄了！巧姨和芷欣同來接他回家。最欣慰的，

是志靜也來了。志剛喜見志靜已接近康復，就是記不起當年發生的不快事。志剛覺得，

這對志靜來說，未嘗不是好事。

志剛不能再當律師，而牢中一切他都想刻意忘記，他沒有去找世鈞，希望憑自己

的能力，再創天地，但他太天真了，正值經濟不景，而幾年履歷空白的他，實再難找

工作，志剛沮喪不已，鬥志也因而漸失，只得運用他的藝術天份，在遊客區替人畫畫

像維持生計，為父親平反、為自己申冤——這一切都成了遙遠的夢，已成功考取大律

師執照的芷欣不時關顧安慰，卻反令志剛自慚形穢。

這天，志剛卻巧遇新婚而回、出海暢遊的輝煌及家琪，輝煌眼見這個所謂對手，

如今竟成了一無是處的畫匠，竟然冷言相向，志剛忘記了冷靜，盛怒之下一拳打向輝

煌！家琪出手阻止，盛怒的輝煌要控志剛傷人，猶幸芷欣出手，令志剛脫罪，芷欣擔

心志剛會崩潰，她着力喚回他的鬥志，沒料到志剛的鬥心已在仇恨中漸生，他終於往找世鈞。

世鈞出獄後依志剛所言，在自己集團名下成立了一間電訊公司，他眼見自己的救命恩人潦倒若此，便力邀他加入自己公司。志剛踏出了報仇的第一步⋯⋯

芷欣一時未看出底蘊，只見志剛再次脫胎換骨，也心寬了。她一直為志剛盡心盡力，卻從未要求過回報，這更令志剛覺得芷欣可愛可敬，他終於拋開埋藏心底的自卑，向芷欣表白，二人感情終於突破了知交好友的樊籬，成為情侶。

輝煌雖當上鄭家快婿，卻一直未能得到海滔重用，更暗恨海滔極力培養家豪這浪蕩無能之輩成集團接班人。輝煌本想利用家琪得到好處，家琪竟又當眾明言放棄海滔的家產！而當日輝煌為博取家琪歡心，在婚前簽下協議書，由是，輝煌變成進退失據。

輝煌由是開始憎恨這個女人⋯⋯

相反，志剛與芷欣久經患難，明白芷欣就是心中最愛，終向芷欣求婚，二人得成眷屬。

婚禮上，志剛收到一份前所未有的大禮！

送禮人是世鈞，他只象徵性地收取港幣一元，便把電訊公司一半的股權賣給志剛。

志剛感激的同時，亦慶幸自己終於有本錢與海滔正面交鋒！

然而，芷欣卻隱隱感到，不幸正在悄悄靠近……

志剛接手世鈞電訊後，有感電訊市場競爭愈趨激烈，市場上數大電訊公司紛紛賣盤或合併，同時海滔集團亦對志剛窮追猛打，志剛感到世鈞電訊不找新出路，終會被市場淘汰，遂開始從科技創意上着手，未幾便以納米技術開發了防菌防塵、顯示屏不會被刮花的新一代多功能無線電話，同時亦突破了微型風力渦輪充電器的技術，令用戶可在任何有風的地方為手機充電，消息傳出後，世鈞電訊名聲平地一聲雷，生意急速增長。

海滔集團的業務開發部正由輝煌主理，他見志剛公司不斷壯大，而自己卻苦無創意反擊，為此而被家豪所嘲弄，好不甘心。這隻狐狸很快便找到幫手對付志剛，就是從前的女友志靜。志靜這時正擔任志剛的私人助理，輝煌但見她康復後已回復昔日光

彩，更令他驚喜的是，志靜竟然忘掉被自己誣衊一事，輝煌感這是天賜良機，欲在志靜身上得知志剛的一舉一動，為了接觸志靜，輝煌不惜長期在家琪的飲料內偷放鎮靜劑，令家琪終日昏昏欲睡，不能再對輝煌百般痴纏。可憐天真的志靜和家琪同時着了輝煌的道兒也懵然不知。

暗中守助志靜的王展威，不由得大急，他將這消息暗中知會志剛，志剛本想阻止，但當從志靜口中得知輝煌不時問及公司情況的時候，他明白輝煌的詭計，覺這是打垮海滔集團的有利時機，父仇他一直記着，打擊張海滔是他一心所願，利用親妹亦在所不惜，遂故意向志靜發放假消息，謂大陸通一科技集團有手機的研究成果，立即便用天價利誘通一科技集團合作，怎料原來甚麼研究成果只是紙上談兵，輝煌因而令公司遭受巨大損失，志剛着意合作生產新一代手機。輝煌因時間倉促未能查證消息真偽，輝煌亦因而被投閒置散。這次志剛是此一壞消息令得海滔怒氣沖天，幾乎心臟病發，大獲全勝了，他打算乘勝追擊，將私家偵探所查探出來的海滔罪證交給警方，以為可以風光終老的海滔，晚來竟要面對審訊，隨時有入獄之危，遂至一病不起。

這一切，卻為志靜埋下悲慘的結局。

輝煌知道海滔一死，家產將全落入家豪手中，到時才除掉家豪，自己將身犯嫌疑，竟然想出利用志靜，當他知道志靜開始回復片段記憶時，更感天助其成，遂誘她與家豪相見，倉皇的志靜再見這個曾強姦自己的男人，朦朧的記憶終於全回來了，迷糊間亂揮拳腳，打傷了家豪，輝煌這時對家豪狠下殺手，連志靜也以為殺人者是自己，蒙冤也不自知，再次大受打擊的她精神病發，最後被判入精神病院。

輝煌乘着海滔重病未癒，將家豪被殺的消息道出，海滔如輝煌所料，終受不住打擊而病發身亡。時輝煌夫憑妻貴，已完全擁有海滔集團的話事權，對家琪可以不屑一顧，但他錯了，家琪眼見家裏接二連三的出現不幸，已開始懷疑輝煌，故早已停止服用輝煌所給的任何藥物……

自輝煌完全接掌海滔集團後，業務未見起色，反觀志剛的世鈞電訊因為憑着創意，在電訊市場的佔有率不斷攀升，這是輝煌不能容忍的。

時志剛發現世鈞電訊一直秘密研究、且剛研製成功的一套室內智能無線網絡系統，

竟然被海滔集團奪得專利權，他錯愕不已，懷疑一切都是輝煌盜取的。他質問輝煌，

得到輝煌誠實的回答，因他已有恃無恐，他知道志剛用盡世鈞集團的資源開發這套系

統，現已債台高築。

當志剛查出志靜極可能是被輝煌嫁禍，而自己父親之死也與輝煌脫不了關係，他

大怒了，但他卻強壓下去，因為他已立即想到復仇之計……

志剛決定報仇，是不惜一切的。當志剛眼見這套系統為輝煌帶來巨利、股價更因

而連日飆升時，志剛露出微笑。

輝煌正自意氣風發，但一個不可置信的消息傳來，原來某國際集團用了他的系統

後，被人通過漏洞盜取了機密，導致巨額損失，決定要向海滔集團索償。輝煌大急，

經專家研究後，發現系統被人偷偷放進電腦病毒，但一切為時已晚，客戶紛紛退訂，

眾人以為海滔集團已難翻身，卻不知原來輝煌早暗地耍手段，把系統專利權據為己有，

故海滔集團最後無恙，一切損失都落到輝煌身上。輝煌才發覺當日何以如此容易假公

濟私，實質乃家琪協助志剛，暗地幫輝煌打開一道又一道的鬼門關……

輝煌除了一個任大律師的父親外，甚麼也沒有了，但他肯定一切都是志剛搞的鬼，他要控告志剛，志剛當然死口不認，芷欣亦絕對相信，故不遺餘力的在庭上與輝煌的律師仲賢舌劍唇槍，互有勝負。

志剛看着芷欣落力為自己辯護，心中有愧，芷欣為了志剛拚命，肚中的骨肉卻因而流產，傷痛之餘，才發覺原來志剛果然有下電腦病毒，他一直在欺騙自己！芷欣的心傷透了，留下一句會繼續完成手上的工作，就默然轉身而去，志剛慘然，他不知官司的勝負，但已預計到跟芷欣的結果。

時輝煌發覺巧姨原來不知不覺間手握足以把志剛置於萬劫不復之地的罪證，他不禁高興，求母親出庭道出事實，他知道向以公正自居的巧姨定不會當眾說謊，再加上切肉不離皮的血緣關係，輝煌自覺是不會輸的！

法庭上，巧姨卻竟然倒戈，這是輝煌所意料不到的，這刻他真的一無所有了，他決定在志剛的車下手，希望志剛在交通意外中死去以洩心頭恨，卻在陰差陽錯下，志剛竟在這場意外中，把巧姨撞致昏迷，輝煌眼看自己的母親將成植物人，內疚不已，

然而，仇恨與恐懼已佔據了他的心，他希望母親醒來，好好向她懺悔，同時也怕母親醒來，揭發他在志剛車動過手腳，而且，現在正是鏟除志剛最好的時機，他不是正正因為意圖謀殺巧姨而被捕嗎？幾番掙扎下，母親的性命似乎敵不過自己的榮辱，輝煌終於跑到醫院去，拔掉了母親維持生命的喉管⋯⋯

為了自保而踏出弒母這一步的輝煌，做夢也想不到，巧姨原來留有後着，眼見兒子把身邊的人一個個害死，巧姨再也不能不承認，輝煌是個魔鬼，為了不讓這魔鬼繼續遺禍人間，巧姨作出了一個身為母親最痛心的決定——她要與志剛聯手，她在庭上背叛了輝煌，早猜想志剛及自己都可能會遭到輝煌的毒手，她知道，要是這個兒子還有一點良心的話，他不會再行兇，無奈輝煌真的無藥可救。

巧姨以自己的性命，力證了輝煌的滔天大罪，同時也還了志剛的清白，當輝煌行兇後，警察已將他包圍，輝煌脅持人質衝出重圍⋯⋯在醫院內消失。

志剛誓要捉拿輝煌，輝煌卻找上門來，已成喪家之犬的他已臨精神崩潰，剩下的只有對志剛的一腔怒火，二人埋身對決，殃及芷欣，而輝煌亦身死。

芷欣躺在醫院內，志剛知道自己已不能再次忍受摯愛的離去，他的人生目標本來

不是報仇，他只想為父親討個公道，只想有回自己的家，可惜一切的轉變令他身不由

己，如今，他終於能撒開一切，選擇自己想走的路，然所能做的，卻只有等待，等待

妻子的甦醒，等待新生的來臨……

　　　　　　　　　　　　　　　　　　　　　　　　　　　　　　　　　　　—完—

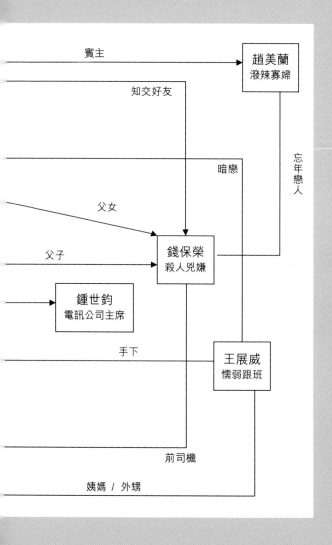

人物關係表

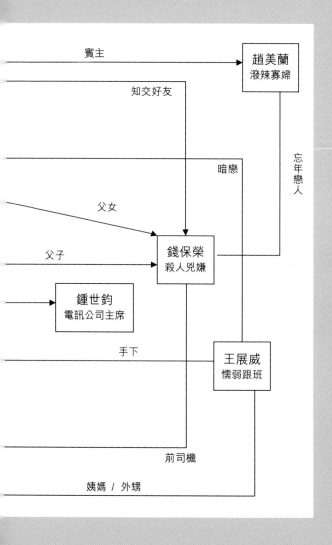 

賓主 → 趙美蘭 潑辣寡婦

知交好友

暗戀

忘年戀人

父女

父子 錢保榮 殺人兇嫌

鍾世鈞 電訊公司主席

手下 王展威 懦弱跟班

前司機

姨媽 / 外甥

賜官論編劇　講喜劇

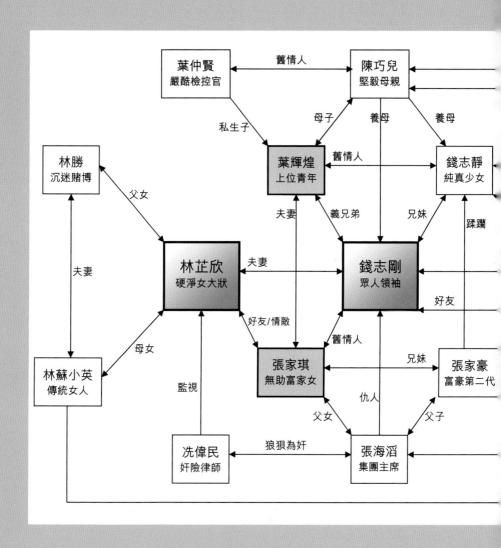

人物介紹

錢志剛（男）—— 年齡：三十歲起

職業：大律師／電訊集團總經理

性格：

天性善良，愛護弱小，遺傳了父親的天賦，不但畫得一手好畫，也對音樂的觸覺特別敏銳。卻因家逢巨變，令他的人生及志向都得改寫，自幼已兄代父職照顧妹妹，漸養成了自主獨立的個性。

因父親入獄而常被恥笑，不由得生出自卑，但由於巧姨的教導，明白積極進取的重要，他將自卑藏起，換上樂觀與堅毅，為父親，也為自己，不斷自我鼓勵，縱使面對逆境，亦要遇強越強。雖然他是個天生的藝術家，性格感性多於理性，但為了父親，

他毅然選修法律，只是每踏前一小步便要花上比別人多出十倍的精神與心血，他只有將勤補拙。法律的訓練亦令他有過人的分析力，觀察入微，處事冷靜，一站到法庭上，自問愚魯拘謹的他便儼如脫胎換骨，雄辯滔滔。

可是，父親無端被控一事始終影響着他，他感到法律還有很多不善之處，為了彌補法律的不足，必要時也不惜用非常手段來達致公平的目的。

對於感情，因背負沉重過去，立志要為父翻案，讀書時奮發用心，工作時專注拚搏，因此一直無心涉足情場，直至遇上家琪及芷欣後，才慢慢發覺原來感情比他處理的案件還要千絲萬縷。

背景及遭遇：

幼承庭訓，從小就知道鋤強扶弱，父親將可憐的巧姨介紹到張家工作，他對新生的輝煌愛護有加，巧姨很快便看出這孩子善良慈和的天性，對他一如親子侄。

好景不常，志剛父親突然因謀殺罪而被捕入獄，單憑一份赤子之情，他絕對相信

父親無辜，立志要幫父親翻案，縱然他的天賦在藝術方面，仍毅然選擇了律師之路。

張海滔的一對子女家豪和家琪，卻不時衝着志剛而來，恥笑嘲諷捉弄！志剛最終忍無可忍，小孩子的爭執打鬥釀成了嚴重的意外，家琪被志剛推撞下嚴重燙傷，背後從此留下可怕的疤痕，志剛亦對家琪留下了深深的歉疚。事後志剛一家與巧姨等被趕出了張家大宅，可是志剛對家琪的內疚卻沒有因此消散，不時回到大宅附近徘徊，想要看看家琪活得怎麼樣，亦因此看着她的成長，她的悲傷，她的放任⋯⋯家琪儼然成了志剛青少年回憶的重要部份。

光陰荏苒，憑着過人的努力與堅毅，已修畢法律的志剛很快便從新一代律師中突圍而出。某次，他因為幫家琪洗脫了謀殺的罪名而聲名大噪，旋即被著名的晉傑律師行羅致旗下。同時，當志剛看到家琪的傷疤，當年的那種內疚又再湧現，加上家琪的刻意挑逗，志剛這個情場新手便不自禁地與家琪走在一起。

他並不知道，家琪對他的柔情蜜意，只是為了報當年受傷之仇，志剛的真情最後將家琪軟化，不忍繼續欺騙，向他坦言其實從來沒有愛過他。

晴天霹靂的志剛，唯有繼續專注工作，其實一直跟在他身邊的助手芷欣，早已在不知不覺間對他生出情意。當芷欣為了賭性不改的父親而終日煩惱時，他細心開解，當芷欣為了考試而艱苦奮鬥時，他送上鼓勵，這是出於他樂於助人的性子，他從沒想到這一切對芷欣起了如此大的波瀾，芷欣着力協助自己替父親翻案而身犯險境，在感激之餘，他才開始察覺芷欣背後的情意，然而，曾經受傷的他卻不知道該如何處理。

與此同時，他也感受到輝煌對自己的妒嫉，但他認為與輝煌只是公平競爭，無傷大雅，直到輝煌為了出人頭地而不擇手段，甚至傷害志靜，志剛大怒了，他跟輝煌多年的兄弟關係終於決裂！

另一方面，志剛調查得當年保榮含冤一事與海滔有關，竟被設計誣陷入獄！當保榮為他的清白奔走而遭殺害時，一切一切都令志剛的人生觀起了極大的變化，從前一心要討回公道的他，如今心中多了一重怒火，這怒火燃點出一顆復仇的心，誓要海滔及助紂為虐的輝煌嚐到惡果。

志剛捱過了苦日子，終於出獄，但他失去工作、也失去了自尊，幸得芷欣對他不

離不棄，志剛終明白芷欣對他是如何重要，二人結為夫婦！

志剛得獄中好友鍾世鈞之助，在電訊業務上大展拳腳，他要在商場上為父報仇，讓海滔傾家蕩產；為了力壓海滔集團，更不惜利用志靜作為武器來一個反間計，終令海滔集團蒙受巨大損失！其後志剛又羅列海滔種種罪證，叫海滔陷入法網。當除去海滔後，他方發覺父親保榮的死正正與輝煌有關，他已顧不了輝煌是巧姨親兒這一重關係，將矛頭直指輝煌，怒火及憎惡就如雪球一樣，越滾越大，終把他自己掩埋了！志剛為了對付輝煌，竟然使出非法手段，最後自己引火自焚，被告庭上，雖有芷欣及巧姨的維護而脫罪，但這時芷欣已不能再接受他這個曾經一再欺騙自己的男人，更甚的，因巧姨被輾傷，志剛又一次被補，這次的罪名是意圖謀殺，幸得巧姨以死力證，他才得還清白。當志剛想重頭來過時，芷欣卻在他與輝煌埋身對決之時被歿及重傷。

守候在昏迷不醒的芷欣身邊，志剛驀然回首着前塵往事，終於明白為了「仇恨」這兩個字，他付出的代價原來是他不能承受的……

賜官論編劇　講喜劇

林芷欣（女）—— 年齡：二十九歲起

職業：大律師

性格：

硬朗倔強、幹勁沖天，處事認真，在工作上一絲不苟，且有過人的記憶力；在生活細節上，卻有一丁點男性的粗心，她堅信「巾幗更勝鬚眉」，因父親多年來沉迷賭博，致令母親終日以淚洗面，故對男人及婚姻失去信心，認定女性絕不能依賴男性，自己也沒料到當真心愛上志剛時，會愛得義無反顧。

背景及遭遇：

雖自幼便生長在一個病態賭徒的家庭，但芷欣卻沒有放棄自己，發奮讀書，成績驕人，但因學費和家庭問題，惟有暫且放棄升學機會，帶母親逃離父親魔掌。憑着過人毅力，她身兼數職，在三數年間籌足金錢重投大學校園修讀法律……

在大學時，芷欣已風聞志剛當年在學業上的成就，加上志剛出道後在短短數年間已打了無數勝仗，故視志剛為學習對象，後更主動要求到志剛律師行當實習生！

芷欣勤快出眾的表現未幾便得到志剛的賞識，二人很快便進展至亦師亦友的關係。

這期間，志剛無論在學業上及生活上都對她給予支持及援助，即使芷欣父親欠下高利貸而累及志剛，志剛還是願意出手相幫，不但令困境得以紓緩，更令芷欣滿是鬱結的內心開始得到調解，朝夕相對，令芷欣本來冰封的心產生一絲觸動。就在志剛無意中把這座冰山劈開時，芷欣卻發現志剛與家琪已成情侶，不擅處理感情事的她唯有把這份情理藏心中，並決定與志剛的友誼維持在師友的階段。

志剛決定把她帶到晉傑律師行，二人在新環境下共創新路，關係更見密切，卻令芷欣內心更不平靜。其後志剛與家琪分手告終，她努力安慰，但因志剛心中有結，二人始終突破不了這層知交好友的關係。

及後，芷欣着力協助志剛調查保榮案一事，甚至令自己身陷險境也在所不辭，她分不清自己這是出於朋友之義，抑還是對志剛的關顧之情。無論如何，她以大膽的

奇想和敏銳的直覺，找出當日審理志剛父親一案中遺漏了的關鍵證人出庭證明兇手另有其人，令保榮得以翻案成功，無罪釋放，志剛那份感動與感激之情，成了她最大的安慰。

可惜志剛對保榮冤案窮追不捨，因而激怒海滔，被誣陷入獄，芷欣不理自身的危險，為求救出志剛，不惜孤身犯險繼續調查海滔的罪證，最後落得一個被晉傑律師行開除的結局，已算不幸中之大幸。

芷欣眼見巧姨先後失去身邊所有至親，甚是同情，故不時探望相幫，與巧姨及志剛靜漸建立起儼如家人的關係。

及至志剛出獄時，芷欣已正式成為大律師，芷欣對失意的志剛一直不離不棄，甚至想志剛到她律師樓幫手，但志剛已失律師資格，加上從前一直掩蓋了的自卑感再次作祟，竟婉拒芷欣好意，芷欣亦深深明白男人的自尊是甚麼一回事，亦不勉強，卻痛心志剛對她保持距離，在她心裏，志剛如果一生也只當她是好朋友，她都甘之如飴，然志剛似乎為了她的前途，連好朋友這關係也要斷絕，這才真正的把她打入深淵。

而這時，她的母親得了腎病，令她的處境更形悲苦，可幸那個她一直不齒的父親，

竟然在危急關頭捐出腎臟，救了母親一命，母親的堅忍一直被芷欣看成是自虐，到這

一刻，她明白母親的等待並不是毫無價值的，這種無怨無悔就是愛的明證，力量足能

開山劈石。果然，志剛對她的關切也在這逆境中重臨，當他看見芷欣痛苦時，那種揪

心之痛比起家琪對他的傷害，實不可同日而語，他終於明白芷欣對他的重要，他放下

了自尊，希望能讓這個一直在自己身邊守候的好女子得着溫暖與幸福，芷欣沒想過自

己真能打動志剛，含淚接受了志剛的求婚。

婚禮上，志剛得到世鈞電訊一半的股權作賀禮。但芷欣卻隱隱感到，這是不祥之

兆……

果然不出芷欣所料，志剛得到電訊公司後便把商場化為他復仇的戰場，對海滔集

團展開不斷的攻擊，最後終於惹出禍來，志剛被告上法庭，芷欣當然相信志剛沒有做

出違法的事，故雖然身懷六甲，還是不遺餘力的在庭上與仲賢舌劍唇槍，勞心勞力的

她，終不支流產。

噩耗一個接一個，芷欣發現原來志剛一直欺騙自己⋯⋯在這宗商業戰爭之中，志剛的確有違法！芷欣萬料不到，這個令她對感情回復信心的男人，這一刻竟將一切摧毀！

她墮進前所未有的失望和痛苦裏，徘徊在崩潰邊緣的她想過放棄，但她的專業叫她要繼續完成這官司，同時她亦決定了自己將來的去向⋯⋯

葉／陳輝煌（男）——年齡：二十六歲起

職業：大律師／上市集團總經理

性格：

聰敏絕頂、靈活機智、鋒芒畢露、幾乎是過目不忘的他，學業成績出眾，在眾人眼中，他是個不可多得的天才。但他卻只愛好玩樂，恃着自己有過人的才智，從不肯認真踏實做事。

投進社會工作之後，他以為可以輕易擺脫貧窮，躋身上流社會。但屢遇挫折之後

他才發覺一切並不如他所想的那麼輕省，他開始對現實越來越不滿，只嫌他所得的不夠多、不夠好。在怨天尤人之餘，他的自我人格亦開始逆轉扭曲，越見深沉，終變成為達目的不擇手段，鋌而走險。

親情、愛情、友情對他來說都遠不及名利重要，利益當前，這些都可以犧牲。

說穿了，他的本質就是一隻蝎子！

背景及遭遇：

輝煌既為私生子，又家境貧窮，幼年已飽受白眼，小小的心靈已發誓不會再被人看低，從此他所作的一切，都是沿着這條路走，從沒有偏移，終於不理是非親情，走上絕路！

他天資聰穎，自小已成績突出，勤奮對他來說，似乎是不必要的，他每年均獲多個獎學金，不想讓人家看扁的他，本想以獎學金買名牌球鞋獎勵自己，巧姨卻以積穀防飢為由，把獎學金全數儲起，小小輝煌眼中，卻深覺家境之所以貧困，全因母親要

多養兩個孩子，對這個比自己笨上千倍的所謂兄長不但全沒好感，反而心生妒恨，從小到大，一有機會便佔志剛便宜、尋他開心，全不把志剛看在眼裏。

由於天性聰敏，只要花少許精力便能做得比誰都好，因而比其他同齡小朋友有更多時間去玩、去學其他課外項目，只可惜想頭太多，反沒為自己定下長遠的目標，直至得到志剛的啟發，才立定志向展開其律師仕途，憑着他過人的天資，輕易便取得獎學金留學英國最首屈一指的學府——劍橋大學，並在英國取得大律師資格，「專業人士」這個社會名銜，成了他向上爬的第一階。

志剛比輝煌年長，加上努力不懈，故能在輝煌出道之前已在法律界打出名堂。眼見他看不起的兄長竟在短短數年裏面有此成就，輝煌更急於要獨當一面，超越志剛，在法律界呼風喚雨，名利雙收。及至輝煌回港，當上大律師，開始自己的第一宗官司時，卻遇上障礙，為着勝利，他不惜違反專業操守，竟僥倖得到成功，更讓他覺得走捷徑是達到成功的不二法門……

志剛在這事上，卻與他看法相左，並對他作出嚴厲警告，可是被勝利沖昏了頭腦

的輝煌如何聽得進去，二人的「兄弟情」不知不覺間開始變質。

他聰明又機靈的性格，吸引了與他青梅竹馬的志靜，年少的輝煌雖未對感情事認真考慮，對志靜的付出卻也有一刻的動心，便順理成章地與志靜走在一起。當他知道志剛跟千金小姐家琪成為一對，更發現小時候欺侮過自己的家豪有意追求女友志靜，他感到無比氣憤，同時亦意識到金錢的魔力，他希望有這魔法能令自己獲得尊重！為了得到這種魔法，他決定棄親情愛情於不顧，當志靜被家豪強姦後，甘被家豪巨款所誘，設計令志靜不能在庭上指控家豪，卻想不到把她逼瘋了。

志靜神志失常，輝煌內心雖有點內疚，但路已選定了，他不容自己後悔，他與家豪成了表面的好友，眾叛親離的他也因而圓了夢想，躋身海滔集團，享受着糖衣陷阱為他帶來的所有好處。但他未料海滔對他一直有所保留，他在集團只是個有名無實的總經理。

此時，志剛為保榮成功翻案，更進一步要追查當年殺人幕後真兇，他看出案件與海滔有莫大關連，為了換取海滔的信任，他主動向海滔提出擺平志剛，佈下陷阱讓志

剛踩下，結果志剛中計被控以妨礙司法公正。

保榮找海滔理論，要其放過志剛，海滔着輝煌處理，保榮不恥輝煌是非不分，甘為海滔作跑腿，與他衝突起來，混亂間輝煌錯手殺死保榮！冷靜的他把保榮的死裝成意外，結果一切皆如他所願，瞞天過海。

從此輝煌就更豁出去了，其後他發現葉仲賢就是自己生父，知道只要藉着這個在法律界甚有地位的生父關照，事業便能如魚得水，於是設局令仲賢發現二人父子關係，因為這重關係，海滔集團從而免了一場官司，令他在公司內地位更上一層樓。但他的野心越來越大，已到了飢渴的地步，他利用家琪，乘着她失意，安慰關顧之，只為取得躋身名門的入場券！

經輝煌努力追求下，家琪終肯首下嫁，自以為成功當上海滔的乘龍快婿，自己就能平步青雲，他一心要在商界大展拳腳，以擭取他夢寐以求的名利財富，殊不知家琪放棄繼承產業，而海滔只想利用他輔助自己的兒子，對他處處提防，他開始明白，付出無法估計的代價之後，他在海滔集團中仍然只能圖個虛銜，除了出謀策劃外，根本

不能操有實權，更遑論能在海滔家產上分得一杯羹，他氣急了。

時志剛開始狙擊海滔集團，輝煌為求在海滔眼中有所表現，竟無恥地利用跟志靜昔日的情義來套取志剛的商業秘密，可惜事與願違，反被志剛坑倒，他不能眼看自己付出的一切心血白費，他要得到他預期的成果，唯一方法就是除掉家豪！

輝煌佈局把志靜推上絕路，令她再度精神失常殺掉家豪，當海滔驚聞愛子身死惡耗，便即心臟病發而亡。父兄接連身故，家琪大受打擊，濫用藥物，輝煌借機竄改協議書，順理成章取得妻子在海滔集團的控制權。

輝煌似乎已經擁有一切，但志剛不肯放過之，在商場上對他窮追猛打，雙方互有勝負後，志剛最後要以非法手段鬥跨整個海滔集團。輝煌眼見千辛萬苦得來的江山竟斷送於這個宿敵，遂搜尋罪證以控告志剛，當他知道巧姨在無意中手握可力證志剛罪行的證據，他懇求巧姨出庭指證，他以親情及公義為藉口，自以為一向剛直的巧姨必會助他一臂之力，卻沒想過巧姨寧願在庭上說謊，也不肯讓他成為眼中有錢而無義的惡棍，輝煌崩潰了，決定要殺志剛作報復，怎料卻錯令志剛重傷巧姨，時仇恨大於一

切的輝煌決定以巧姨性命令志剛永不超生，終幹出弒母這種滅絕人性的所為……

張家琪（女）——年齡：二十六歲起

職業：雜誌社美術編輯

性格：

她本有美術的天份，一顆正義的心，一股溫柔的氣質，但因要報復父親對母親的不忠，故把這一切正面的性格也掩蓋掉，別人看到是她的反叛偏激、驕縱橫蠻、不可理喻！同時為了排解失去家庭溫暖的空虛心靈，她肆意放縱，生活靡爛，但心內卻潛藏着一般女子的渴望，就是被愛！

她表面似乎經歷了很多，但實質思想單純，內心冀盼能追求到一段浪漫不羈的愛情。結果她放棄了真心愛自己的志剛，選擇了虛情假意的輝煌。

背景及遭遇：

母親因不滿海滔有外遇，夫妻終日吵架，家琪自小在這種欠缺家庭溫暖的氣氛下成長，變得異常渴望得到別人的關懷與認同，但旋即在孩子的打鬥中被志剛推撞，背部被嚴重燙傷，幾無完好肌膚。母親為此怪罪海滔，與海滔關係更形惡劣，而海滔變本加厲的沉迷女色，更令妻子在家琪十來歲的時候走上自殺之途，當家琪發現父親在母親作為結婚禮物的別墅中金屋藏嬌，她更是怒火中燒，直把海滔當成殺母仇人一樣，而家琪最有力的武器，就是自己的身心——她開始反叛。

她唯一所感受的家庭溫暖，是來自兄長家豪的關愛，家豪眼見她與父親的抗爭越演越烈，不想二人關係繼續惡化下去，帶她往巴黎遊學，但家琪卻因背部傷疤被男友嫌棄，更被欺騙感情而中斷學業，浪蕩幾年後回港，繼續她靡爛的生活。她花錢如流水，在海滔集團掛有虛銜，每月支薪十萬元還不夠用。她酗酒、吸毒，胡亂結交男友，某次她與男友爭執後，男友身亡，她被控謀殺，為她辯護的律師，正是多年不見的錢志剛。多年前背部燙傷的那場意外，令家琪對志剛深深種下了怨恨的種子，就是因為

那道瘡疤，家琪不知被多少人譏笑過、嫌棄過，今天重逢，家琪誓要報復，故意色誘志剛，卻想不到三十而立的志剛對感情事一竅不通，完全經不起自己的誘惑，家琪覺得，這個遊戲可好玩了……

在志剛的幫助下，家琪終獲判無罪。一個遊戲的結束，意味着另一個遊戲的開始。

家琪向志剛主動獻身，要志剛深深愛上自己，因為她也要志剛一嚐被拋棄的滋味！萬料不到，志剛全心全意的愛着她，不但令她對人生的態度有意想不到的改變，更把她潛藏最好的一面完全引發出來。在志剛的影響下，她揮別昔日靡爛的生活，加入一間時尚雜誌社，任美術編輯，她的藝術才華得到充份發揮，生活變得充實而愉快，天性純良的她，開始對自己玩弄志剛感情的行為感到內疚，她不忍再加深對志剛的傷害，斷然提出分手。

不久，發生親兄家豪強姦錢志靜事件，兩人的感情更無可挽回。

此時，野心勃勃的輝煌開始刻意接近她，家琪開始發現，這個外表俊朗、浪漫不羈又帶點邪氣的男人，竟深深吸引着她……兩人幾經轉折，衝破父親的阻攔，最後還

是結婚了。

　　本以為找得幸福，婚姻美滿，她卻漸漸發現輝煌的無盡貪婪，當家豪及海滔先後身故，她終於看清輝煌的真面目，倒戈相向，甚至改立遺囑，把家財悉數捐出作慈善用途，誓要輝煌一無所有⋯⋯

　　她開始後悔當日放棄志剛，很想與他重頭來過，可惜是時志剛心中只有芷欣，她失意之餘，對志剛還存着一絲希冀，這段似無還有的愛意，間接令志剛捲進謀殺巧姨的官司裏⋯⋯

陳巧兒（巧姨）（女）——年齡：約五十歲

　　　　　　　　職業：粥品小販／粥品店老闆娘

性格：

　　在低下層的環境中成長，逆境中掙扎求存，故早已練就出堅毅的性格，從不自卑，

其忍耐及堅持令人折服，永遠對未來抱有希望，樂觀，相信人定勝天，永遠把自己的快樂建築在別人的快樂上！

言談間不時流露出風趣幽默，又或是從人生經驗中吐出雋言慧語，常令處於迷霧中的身邊人得到開解、看見曙光。

人老心不老的她不希望與社會脫節，所以對新鮮事物永遠保持興趣，孜孜不倦的學習。

年輕時曾在感情路上受過重創，心如止水，及遇上保榮，才明白世上還有好男人，惟感情觀傳統保守，一直把愛意潛藏心底。

背景及遭遇：

人稱巧姨的陳巧兒自幼家境清貧，只受過小學教育，少女時代已幫母親在大學門外當小販，因此而遇上還是法律生的仲賢，繼而成為戀人。巧姨亦自知身份卑微，與律師世家出身的仲賢難以開花結果，可是感情這回事，就是由不得自己，二人最終發

生了關係，巧姨更懷了仲賢的骨肉。然而仲賢為了前途，竟害怕得勸巧姨把孩子打掉。

巧姨終明白於仲賢心裏，地位和名聲遠比自己重要，傷心之餘，堅拒墮胎，更發誓今生不要再與仲賢相見。

巧姨臨盆之際，遇到賊匪，幸得路過的保榮見義勇為，替她打退賊人，送她到醫院。其後巧姨誕下私生子輝煌，保榮見巧姨身世可憐，便引薦她到富商張海滔家中當其初生女兒張家琪的奶娘。因工作關係，巧姨沒有時間照顧輝煌，幸得保榮妻子何嬌義助照顧，兩女朝夕相處，互相幫忙，漸成莫逆之交。

及後，保榮含冤入獄，其妻何嬌因而抑鬱成病，巧姨遂義無反顧地擔負起照顧何嬌三母子的重任！到志剛令家琪受傷，何嬌母子被逐，巧姨也為着往日那份恩情，與之共同進退。

為了養活兩家五口，巧姨重操故業賣粥品小吃，日子雖然辛苦，但永不言敗的巧姨一次再一次咬緊牙齦，及後何嬌終因病而死，臨終託孤，巧姨誓言盡心帶大她的一對子女，她做到了，當然其中經歷了不少辛酸，最後還是把輝煌、志剛及志靜撫育

成材！

巧姨對輝煌疼愛有加，但因輝煌天生機靈聰敏，對其功課實在用不着擔心，反觀志剛，必得付出十倍的努力，才能取得成績，巧姨不敢令保榮夫婦失望，故對之督導更勤，而對志靜，因她出生不久就母親去世，巧姨特別憐惜，在不知不覺間她似乎是疏忽了輝煌，當然，輝煌本來也樂得如此，他想要的不是母親的貼身關顧，而是玩樂的自由，然而，當輝煌遇到挫折，卻之此對巧姨責難，令巧姨傷盡了心。

其實巧姨也不是沒有發現小時候的輝煌對志剛、志靜暗暗產生了妒忌，巧姨每次都對他諄諄善誘，輝煌那善於討好的個性，讓他在母親面前擺出受教的姿態，巧姨釋懷了，卻沒想到輝煌將一切暗藏心中，對志剛憎厭之心隨着年日增長。

輝煌與志靜戀愛，巧姨本也覺老懷安慰，但眼見親子為了出人頭地，愈走愈歪，後來更不念舊情，害得志靜精神失常，巧姨既心痛又生氣，怒把輝煌趕出家門。

然而切肉不離皮，巧姨眼見輝煌因一時失足，跟眾人恩斷義絕，她的心很苦，她希望挽救輝煌，她不斷留意輝煌的一切，又常到輝煌的新居打點，令輝煌感受到母愛

的關懷，巧姨所做的一切的確讓輝煌喚回人性，輝煌也曾立心不再幹任何壞事以讓母親傷心，巧姨感到安慰。

多年的探監生涯中，巧姨對保榮在不知不覺間生出情愫，但這份感情是保守的，因她看得出這不過是她的一廂情願，保榮對她卻只有朋友之情，是以巧姨一直沒向他吐露半點心中情意。

及後志剛成功替保榮翻案，巧姨以為待保榮出獄後，會有機會跟他發展，但保榮竟旋即結識了巧姨粥店的幫工趙美蘭，這兩人沒有任何前塵往事的背負，因着志趣相投，竟是一見如故，瞬間發展……

埋藏了廿年的情感，最終也沒有開花結果的機會，但見到保榮開心快樂的生活，巧姨還是衷心向他祝福……豈料此時卻相繼發生志剛被誣陷入獄，保榮亦被殺害。接二連三的噩耗，差點令巧姨崩潰。幸好這時有志剛的徒弟兼拍檔芷欣的扶持，兩人患難相扶……

正當巧姨逐漸從傷痛裏面回復過來之時，她竟在無意之中，發覺保榮的死可能與

她的親兒輝煌有關，但她不敢相信，質問輝煌。輝煌的起誓令她暫時釋疑，但志丕與迷惑在她心中翻騰，讓她的人生陷入另一次低潮，芷欣的無限支持，令巧姨終於熬過去了！她立志好好將志靜從精神病的噩夢中釋放出來，她的愛心最後也換來成果，志靜的康復令巧姨感到前所未有的欣慰。

但對於巧姨的考驗似是沒完沒了，志剛出獄後跟輝煌的相爭，令她左右為難，最後更手執志剛犯罪的證據，當兒子迫她出庭說出真相時，她非常矛盾，但她明白自己所生的是孽子，也清楚不論志剛做了甚麼，也是輝煌逼虎跳牆的結果，她在最後一刻，選擇相信志剛，寧在人前說謊。結果兒子怒罵她、仲賢鄙視她，而她也知道志剛的確在騙她，她終於嚐到徹底崩潰的滋味，未幾，她便被撞倒於志剛的車輪下⋯⋯彌留之際，輝煌竟要狠心送她最後一程⋯⋯

錢志靜（女）——年齡：二十三歲起　職業：邊青社工

性格：

　　為人爽朗樂天、富正義感，有衝勁，純潔可愛，胸襟開闊，溫柔且有耐性，然而太過天真，容易受騙，是入世未深的鄰家少女。

背景及遭遇：

　　志靜乃錢保榮的幼女。保榮入獄時，志靜還未出生，及至出生後不久，母親又因久病辭世，巧姨有感她的可憐，百般呵護，在成長路上，她視巧姨如親母，又有志剛的照顧，本來無父無母的她，一如滿有父母關愛的孩子，雖是貧苦，但基本上還算是在溫室中長大。

　　愛心滿溢的志靜選擇成為一個社工。工作上接觸到不少比她更不幸的人，因此志

賜官論編劇　講喜劇

68

靜更懂得珍惜現在擁有的一切，對巧姨千般孝順，對志剛、輝煌也是敬愛有加，深得巧姨、志剛疼愛。

一如普通的少女，志靜對愛情滿有憧憬，與青梅竹馬的輝煌相處日久，自然地種出了情花，更天真地認定輝煌就是他將來的終生伴侶，只可惜好景不常⋯⋯

花樣年華的志靜不但吸引了輝煌，亦引來不少狂蜂浪蝶。一次偶遇，令富家子張家豪對志靜驚為天人，旋即向志靜展開熱烈追求，志靜也跟他建立了朋友關係，但說到進一步的發展，志靜即斷然拒絕，因她早心有所屬。求愛不遂的家豪竟借醉行兇，強姦了志靜！

志靜身心受創，只想把壞人繩之於法，在志剛的鼓勵下，她報了警，欲將家豪入罪，豈料海滔竟找來輝煌，要輝煌擺平他這個女友，輝煌立心要巴結張氏父子，遂設計陷害志靜，將志靜說成是人盡可夫。志靜身心徹底崩潰，精神失常，從此認不得任何人，只得在精神病院中度過。

住院期間，除了家人之外，還有一個男子時常到訪，志靜不知道，這個人就是家

豪的保鑣、案發後負責把她送回家中的王展威，因為主觀意識令她完全剔除了一切不愉快的記憶，她甚至記不起曾經與展威見過面，只道這人是另一院友的親人，與自己特別投緣而已，二人建立了友好關係，殊不知展威對她的憐愛漸漸已滋長……

在巧姨的關顧下，志靜日漸康復，志剛主理電訊公司後，安排她到公司公作，讓她慢慢融入社會，做回一個普通人。誰料這時志靜卻重遇輝煌！

當然，她連輝煌對自己百般羞辱這事也忘得一乾二淨，還以為是因為自己的精神病才令輝煌移情別戀，不知危險的她和輝煌再次走在一起。輝煌趁機自志靜口中套取電訊公司的商業秘密，可憐的志靜再三被情人利用竟然不知，更親手埋下自己另一個悲劇遭遇的伏線……

輝煌為了除去家豪，不惜利用志靜，安排志靜與家豪相見。志靜再見這個曾強姦自己的男人，朦朧的記憶回來了，驚恐的她以為自己殺了家豪，蒙冤也不自知，又一次大受打擊的她精神病發，再次被判入精神病院。

幸而，展威對志靜不離不棄，受盡傷害的志靜，最終也找到了一個值得依賴的

肩膀……

張海滔（男）—— 年齡：約六十歲
職業：上市集團主席

性格：

　　典型生意人一名，自信心極強，以為一切都在掌控之中，以慈善家自居，總希望在正途中找到自己所要的。未必存心害人，然而面對利益受損，甚至窮途末路之時，便會採取非常手段以維護自身利益。在商場上長袖善舞，交際手腕一流，雖然寵愛一對子女，但風流的性格令女兒對他痛恨。

背景與遭遇：

　　海滔當年靠走私而白手興家，故與黑道偏門的人素有往來，及後發跡，才逐漸脫

離偏幫生意，但當中藕斷絲連的關係，卻不住影響着他。

因海滔好色關係，終墮入桃色圈套，被露水情人拿着他的把柄作要脅，海滔一時情急下殺人滅口，適時司機保榮誤撞兇案現場，海滔為求自保，遂利用保榮的一對子女威逼利誘，要脅保榮作代罪羔羊，保榮為着子女，最終無奈向強權低頭，海滔得以逃過一劫！

海滔表面是個慈善家，一切籌款活動都有他的份兒，其實是以錢買名望，他深知自己出身低下，卻不甘被視為暴發戶，他努力學習各種高尚玩兒，一心攀上上流社會，與一眾名門世家看齊，但有一點是他始終改不了的，就是好色，這一點讓他失去女兒的尊重，也在人前失去了作為上等人的莊重。

海滔雖然城府深，但對保榮也算遵守承諾，畢竟他知道保榮是他的救命恩人，故對志剛、志靜亦加以照顧。無奈海滔卻因教兒不善，令自己的兒女習染了富家子弟的囂張跋扈，對志剛、輝煌等工人子女常加嘲弄打罵，最後志剛與家豪起爭執，殃及家琪被嚴重燙傷，海滔妻子怒逐眾人，海滔雖感不全是志剛之錯，但只得順着妻子意思。

由於家琪小小年紀，遭受傷患折磨，海滔不禁對她事事遷就，寵愛有加。惜因他風流不改，令妻子最後自殺身亡，叫家琪對他懷恨，他越想得到家琪的敬愛，家琪就越利用這點向他報復，造成了家琪的反叛性格，令海滔甚感痛心。

對於家豪，他是嚴厲的，皆因這個兒子是他的接班人，但家豪天資有限，卻又急欲表現自己，往往眼高手低，闖出一個又一個禍事要他出手補救，令他失望。他很想找到一個可信任的人，足以成為他女兒的夫婿、他兒子的輔助者，那麼他便可安享晚年，過其悠遊的日子。

日月如梭，海滔早已遺忘錢志剛這孩子！當他的女兒出事，而志剛自薦為家琪的律師時，他才猛然記起廿多年前保榮兒案這夢魘。起初海滔對志剛甚是忌諱，但後來見志剛成功令家琪無罪開釋，他欣喜之餘，更看出志剛的才華，看到他對自己女兒有極好的影響，連他跟女兒的關係，也因志剛的介入規勸而得以改善。他開始希望志剛能成為他的女婿，且刻意提攜之，可惜志剛令他失望了，這青年人性子實也太硬，父親好端端的翻案成功，他還是繼續追查當日的命案，這令海滔坐立不安，而當志剛快

要接近真相時海滔再按捺不住，他決定誣陷志剛，止息這一場惡夢，終於令志剛成功入獄。

另一方面，當兒子涉嫌強姦志靜時，老謀深算的他，看準輝煌跟志靜的關係，認為急功近利的輝煌可茲利用，他利誘之以阻志靜出庭，他的確算得準，最後，兒子無罪釋放，但他卻是引狼入室。當他發覺輝煌接近女兒時，他感到震怒，他當然明白輝煌接近家琪目的乃為了他的財產，但他也不得不承認，輝煌確是比自己的兒子有才幹，且更為心狠手辣，海滔自認是老狐狸，對輝煌這小豺狼，他能控制得了，家琪提出下嫁輝煌時，他無奈答應，但他做了一件防患未然的事，就是在遺囑中列明，輝煌得不到他半點家財，只能保有公司的職位及盈利分紅，他以為這樣可以勒住輝煌，讓他不能叛離自己，豈料卻把輝煌激怒，埋下了兒子慘死、女兒被毒而自己陷入法網的惡果。

長江後浪推前浪，無論忠義之士或是奸險之徒，亦必遵從這條法則，自信十足的海滔遇上了強勁對手輝煌，終於陰溝裏翻船，被輝煌活活氣死！

錢保榮（男）——年齡：五十五歲　職業：富商司機／終身監禁囚犯

性格：

典型好丈夫、好慈父，重視家庭，為了家人可以不顧一切。為人粗中有細，擅長拉二胡以作消閒，甚或舒發內心感受，胸無城府，重承諾，知恩圖報，樂於助人，雖有善心，可惜處事未夠深思，故導致後來被海滔威脅利誘，身陷囹圄。

背景與遭遇：

保榮原是海滔同鄉，當年曾被海滔捨命相救，故他總感欠海滔一條命，多年不見後，一個已成富豪，一個還是普通工人，海滔看中保榮的勤力老實，讓他當上自己的司機，保榮感恩海滔的照顧，對他更是忠心。

在一次偶然的機會下，保榮誤闖海滔殺人的兇案現場，他徬徨之際竟被誤以為是

真兇，雖沒有親眼所見，但他知道兇案跟海滔有關，正感矛盾是否應向警方道出海滔

涉嫌之際，海滔及時動之以情，加上威逼利誘暗示他要幫忙揹上這個黑鍋，保榮感海

滔當年對自己有活命之恩，此次行兇，只因偶一不慎，惹禍上身，保榮不忍，更因一

對子女正在海滔掌控之中，唯有承認控罪，被判終身監禁！

適時，保榮妻子何嬌誕下二女志靜後抑鬱成病，唯有無奈地把照顧一家的責任

交託於巧姨，巧姨無言地仗義相助。何嬌後來病歿，保榮傷痛不已，但一切已成定局，

也只有在悔疚中度過餘生，巧姨風雨不改地到獄中探望保榮，多年下來，二人建立起

深厚的情誼。在他心目中，巧姨就是最好的朋友。但他不知道，其實這時巧姨已對他

生出情意。

保榮在牢內的日子對兇案內情守口如瓶，縱使長大後的志剛屢屢追問究竟，保榮

亦只以沉默作回應，他覺得，只要海滔信守承諾，不傷害自己的子女，一切都足夠了！

及後，在志剛的奔走下，保榮終於重審得直，獲當庭釋放，保榮前事不計，只想

一家團聚，雖知輝煌害得志靜精神出了問題，但不想巧姨為難而沒再深究，他只想與

志剛、志靜一嚐天倫之樂，安享晚年。

出獄後，保榮結織了巧姨粥店的幫工美蘭，兩人一見如故，旋即發展感情。保榮不知就裏，還開心的接受巧姨的祝福。

但幸福永與保榮無緣，志剛不甘老父含冤廿多年，他要追查真相到底，甚至將矛頭指向海滔。

保榮知海滔不是省油的燈，眼見他要對付自己的兒子，便要脅海滔要說出當年真相，以令他身敗名裂，海滔決定叫輝煌把保榮擺平，保榮不值輝煌竟為虎作倀，與輝煌爭執，最後竟被輝煌錯手殺死。

張家豪（男）—— 年齡：三十歲起 職業：上市公司總裁

性格：

傲慢、浮躁、志大才疏又好大喜功，典型二世祖，常希望可以在父親面前顯示過人的才能，可惜每每弄巧反拙。

對妹妹家琪愛護有加，因當年家琪之所以與志剛衝突而致受傷，多少也因為維護自己，他內疚令妹妹受這皮肉之苦，立誓以後也得好好保護妹妹，而他的確盡心這麼做，親情的真摯可算是家豪最大的優點。

背景及遭遇

海滔長子，海滔對他雖嚴厲，但他同時也覺察到父親的溺愛，年幼時已認識陳輝煌和錢志剛，驕縱的他自覺高人一等，每每羞辱這兩名工人之子，在保榮入獄後，他

更是不斷奚落錢志剛是殺人犯的兒子，因而與志剛屢起衝突。

當家琪受傷後，家豪深感內疚，對她呵護備至照顧有加，兄妹之情越見深厚。

家豪自小便視父親為偶像，見眾人都討好攏絡之，他就希望有朝一日能擁有父親的能力及權威，這是他與家琪最為背道而馳的地方。

母親死後，家琪把一切責任歸咎海滔，不斷跟他作對，兩父女常鬧得不可開交，家豪跟妹妹在外踐跎了數年，總算撈了個學位，回來他便一心一意在海滔集團工作。家豪很早就知道自己是家族龐大財產的繼承人之一，父親張海滔對他努力栽培，他也希望能令父親滿意，家豪便提議帶着妹妹負笈海外，以圖令二人惡化的關係得以緩和，讚賞，但沒有大能力的他，永遠眼高手低，只會胡亂投資，常為海滔集團帶來虧損。

他知老父恨自己鐵不成鋼，更急於展示實力，有時為求目的，更不惜用非常手段。

從小就看着父親左擁右抱，令他以為這一切美好的感覺，都能以金錢買來，女人，在他心中，也如父親一樣，是一種權力的象徵，也由於他的財勢，少有女人會對他拒絕，他沒有固定的女友，偶然與一兩個女子談談情，算是生活的調劑，到他遇上志靜時，

才驚覺這世上果然還有這種純情又有志向的少女，對他來說實在是一種刺激，於是展開了追求，可惜志靜心有所屬，越得不到的他越是要得到，最後竟演變成強姦，被告上法庭，父親為他找來輝煌幫忙善後，為了求勝，雖知對志靜會做成甚大的傷害也在所不惜，最後二人合力把志靜逼瘋，家豪雖有半點的同情，但他認為這是志靜自找的，頃刻又迷上另一些女子。

由於輝煌幾次相幫，終贏回父親的一點信心，表面上跟他稱兄道弟，但在心底他壓根兒就瞧不起這個工人之子，到輝煌追求自己妹妹時，他開始感覺到輝煌的野心，再次對他頤指氣使，無奈海滔竟答應以他作女婿，氣憤難平，由於不想令家琪為難，所以在家琪面前仍對輝煌以禮相待，但暗地裏卻在工作上暗算輝煌，令其出醜，但結果反是自暴其短，並加深輝煌對他的怒恨，當他發現輝煌有奪產的不軌企圖時，更急欲剷除之，卻反被輝煌早着先機，利用志靜之手把他殺掉。

葉仲賢（男）——年齡：約五十歲
職業：政府律政司檢控官

性格：

嚴肅自信又帶點冷酷，身為大律師的仲賢向以鐵面無私，公正自居。在庭上言詞尖刻，私底下也鮮有笑容，律人律己皆甚嚴，且甚重名聲。然在正直無私的外表下，其實暗藏着一段自己也覺可恥的過去。因他青年時在意亂情迷下跟巧姨發生關係，對方更珠胎暗結，他不欲為這不相匹配的情緣毀了前程，寧願拋棄愛侶，多年來一直耿耿於懷，受良心所責。

背景及遭遇：

年青的仲賢，已是大學法律系高材生，法律界的明日之星，前途一片光明，女友陳巧兒卻只是街邊擺賣的年青小販。正因二人身份懸殊，仲賢遲遲未有公開二人關係，

一、致用

到得知巧兒珠胎暗結，為前途着想，竟狠心着巧兒把孩子打掉！巧兒最後黯然離開，音訊斷絕。

仲賢畢業後平步青雲，以鐵面無私、辣手檢控官見稱法律界。遇上他的被告，鮮有可以翻身脫罪的。

保榮一案，仲賢眼見巧姨窮追猛打，巧姨現身求情，仲賢才驚覺這眼前人就是當年的女友陳巧兒。仲賢見巧姨為別人奔走，更添憎惡，保榮被判終生監禁。

多年後已成大律師公會主席的仲賢仍膝下無兒，他也曾結婚，婚姻生活卻並不如意，妻子後來又重病離世，他此後再無感情生活，老來孤寂，空虛感令他常想起當日巧姨肚中的孩兒。保榮案重審，仲賢與巧姨庭上再遇，巧姨明言當日的孩子已被打掉，仲賢失望之極，但因緣際會下，輝煌得知仲賢是生父，輝煌遂巧妙地讓仲賢知道自己的存在，他不去主動相認，因他要抬高自己，要仲賢感覺虧欠他更多！

仲賢果然着了輝煌的道兒，以為是天可憐見，把親兒還給他，他希望補償這廿多年來缺失了的父親責任。自此，輝煌憑藉仲賢的關係，鞏固了在海滔集團的地位。

在志剛下獄、保榮身死之後，他眼見巧姨為志靜奔走辛勞，生活艱苦，想起自己早年對她的虧欠，曾欲接濟之，可惜為巧姨所拒，仲賢見巧姨對保榮的堅持，不是味兒之餘，也只得無奈慨嘆自己當初錯失良緣。兒子要娶海滔女兒，他是反對的，皆因早已對海滔一家的所為看不過眼，也知道張家其實暗中有幹下非法勾當，但兒子誓神劈願不會同流合污，他實在不忍拆散鴛鴦，但見輝煌婚後在生意上也做得有聲有色，也算老懷大慰。

未認親兒前，他對輝煌本無好感，認了兒子後，得到了從未嚐過的父子情，這血緣的關係，讓他蒙了眼，一次又一次為輝煌騙倒，最後為了輝煌，出任檢控官控告志剛，當巧姨為了保護志剛而推翻口供時，仲賢恨死巧姨了。及至巧姨被車撞至重傷，而輝煌劣行漸漸曝光，他才如夢初醒，要在公義及親情間痛下抉擇！

趙美蘭（女）——年齡：約三四十歲
　　　　　　　　職業：熟食小販／粥品店員工

性格：

因自小已在街邊當小販，故養成能言善辯，嘴巴不饒人，潑辣橫蠻的性子，一切也是為了保護自己求生存，小女人，有仇必報，但有底線，最終也是義字掛帥。表面惡得交關，私下卻又感性得可以，是個愛哭鬼。自覺最大的長處是慳。

背景及遭遇

與巧姨一樣，自小跟隨母親在街頭當小販賣菜乾豬骨粥。嫁為人妻，養兒育女，是她的志向，她也的確曾嘗所願，可惜丈夫車禍而亡，她感情頓失所依，孑然一身的她重操故業，繼續街頭擺賣，然而她從前擺賣的地盤附近卻開了一間巧姨粥店，苦悶的生活、失去丈夫的空虛，竟然讓她不斷向巧姨找碴，以尋找發洩的途徑。

巧姨明知她是衝着自己而來，但當巧姨發現她懷着喪夫之痛，不禁對她起了同情之心，多番的忍讓終於收復了這潑辣女子，二人和解之餘，美蘭更被邀到巧姨的店子當幫工，從此二人成了好友。

保榮出獄後，偶爾到巧姨粥店走動，認識了美蘭，由於美蘭對粵曲的興趣，頃刻與保榮投契起來，巧姨看在眼中，不是味兒，但她見保榮能拋開過往，重新開始，巧姨也只能送上祝福，美蘭雖感保榮年紀比自己大了一截，但有着另番滄桑與溫柔，而且，他有丁點像自己死去的丈夫，竟然立心與保榮走在一起，無奈保榮為救志剛而身死，美蘭只感天意弄人，傷心不已，幾乎崩潰，幸得巧姨照顧，這時她才發覺，保榮的死，巧姨的傷痛竟不假於自己，終明白巧姨原來對保榮甚有情義，愧疚之餘，更感巧姨的偉大，二女共同經營粥店，互相扶持，願為巧姨赴湯蹈火。

王展威 （男）—— 年齡：二十八歲　職業：富商司機

性格：

　　是芷欣的表弟、小英的外甥，無心向學，只好功夫，油腔滑調，從不為前途作打算，做事總找捷徑，然而也講義氣、重情義。父親常大言不慚，胡謅自己日賺千金，又從來把最好的給他，竟以為父親身家不薄，足夠他吊兒郎當的過日子，最後發現原來父親為他籌措學費而積勞身故，難過不已，立誓發奮卻又無才可用。

背景及遭遇：

　　父親與芷欣父林勝同是裝修判頭，地產興旺時生意也甚不錯，當林勝染上賭癮後，曾多番向其父借錢，其父因這親戚關係，也曾出手相幫，豪氣的父親只想望子成龍，小時的展威卻沒有這份勤力德行，常外出玩耍，被街童惡習所感染，只懂玩樂，為達

賜官論編劇　講喜劇

86

不同目的，常向父母撒謊。後父親為求他能出人頭地，決定供他出外留學，怎料展威惡習難改，在外國依然習武玩樂，不思進取，回港時只帶來一張假文憑。

得知父親為自己而積勞成疾，後悔不已！想發奮圖強卻似是太遲，當他久未尋得工作時，想起父親有借債未收，遂不時向芷欣糾纏，希望解其困境，無奈芷欣是時還未正式掛牌，收入有限，未能相助，可幸志靜知悉後，主動介紹他為家豪的近身保鏢，名曰特別助理，實為跟班。張家豪性情乖張、喜怒無常，王展威是伴君如伴虎，但其薪金實在豐厚，他也只得忍氣吞聲，盡忠職守。張家豪借醉行兇，強姦志靜，他初時還以為二人是逢場作戲，替家豪善後，及後志靜告上法庭，他才知事實真相，但在家豪的威逼下，他仍以片面之詞作證，雖然志靜是被輝煌逼瘋的，但他覺得自己是幫兇。被芷欣責難，心內更是歉疚，他很想離開家豪，但根本無力再尋得一份令自己得享安舒生活的工作，就因為自己的無能及沒自信，他屈服於高薪厚酬，繼續留在家豪身邊。

然深重的內疚感卻佔據着他，令他難以安寧，他忍不住到精神病院看望志靜，對

她由憐生愛，並長時間以真誠換得志靜的信任，這種愛的力量，終於令他鼓起勇氣，離開家豪，自創事業，然而，當志靜重遇輝煌，再次和他走在一起時，他才驚覺志靜對他只是知交好友的感情，他好想告訴志靜，輝煌對她從前的種種惡行，但又怕志靜恢復慘痛的記憶後會難堪痛苦，只得默默守候，志靜後來再被輝煌利用，成了殺人兇手，精神病復發，他後悔莫及，只有不離不棄，終其一生，守護在志靜身邊。

林勝（男）——年齡：六十歲
職業：散工／病態賭徒

性格：

爛賭成性、脾氣暴躁，行事鹵莽，打老婆，不顧家，但心底對妻子其實還有不少的感情，可惜每次愧疚，立志改過，每次都不能持之以恆。

背景及遭遇：

曾是專業的裝修技工，偶然一次賭博後贏得巨款，從此沉迷賭博，終至失去工作，常怨天尤人，心底其實疼愛妻子，但可惜這份愛卻勝不了身上的賭根，故常為了錢銀問題與妻子發生爭執，更會動粗，但冷靜下來便又後悔，向妻子賠罪，多年來不斷的重複打罵與道歉，甚至為自己的行為自殺謝罪，哭鬧跳海，也難在這泥沼上抽身，以令獨女芷欣對他完全失望，深切痛恨，視若陌路人，他妻子是他與芷欣溝通的唯一橋樑。

直至林勝因賭債而令芷欣在大學畢業禮上出醜當場，芷欣激憤之餘竟揚言要一同自盡，其妻小英感林勝無可救藥，終忍無可忍毅然跟他離婚。林勝錯愕不已，沒想過一直守候在身邊的妻子都要離他而去，他崩潰了……

就在這時，林勝與在信仰上重尋人生路，借信仰的力量他認真反省過去的一切，痛定思痛，決定洗心革面重新做人，終能成功戒除嗜賭惡習，卻仍未能挽回女兒的尊重。

當知道妻子患上腎病後，深切悔疚的他，決定用自己的腎臟救回妻子，以償還妻子多年的情義，和女兒芷欣的惡劣關係因而得以解凍。

林蘇小英（女）—— 年齡：五十五歲

職業：家庭主婦

性格：

讀書不多，只知婚後要維持傳統婦女的三從四德。逆來順受，忍耐力強，有種異於常人的堅持，當所有人都認為她丈夫沒救時，只有她肯相信丈夫能浪子回頭，看似犯賤自虐，但她卻是雖千萬人吾往矣，這種執着可能是愚昧，但無可否認，她是難能可貴的賢妻良母。

背景及遭遇：

嫁給林勝後只享受過一小段開心日子，之後因為丈夫染上嗜賭惡習，便飽嚐了大半生的坎坷。除了每天出外工作十多小時外，回家也常為了沒餘錢給丈夫作賭本而飽受皮肉之苦。她也曾經決定離開丈夫，但總被丈夫的悔意所感動，給與他無數的「最

後機會」，同時亦為自己不斷的加添心靈和肉體上的痛楚。眼看女兒不肯認父，痛苦不已，處於丈夫和女兒芷欣的夾縫中左右為難，甘心為女兒丈夫做盡任何事，卻似乎沒有回報，但從不怨天尤人，只怨自己沒能改變甚麼。

但當她認清楚丈夫的賭性難改，更差點害了女兒的性命後，她毅然作出離婚的決定，斬斷禍根！這下反而令林勝徹底反省。

後發現患了急性腎病，正當她自苦要含恨而終，不料獲林勝捐出腎臟救回一命，而女兒也為此而與志剛加深了感情，下嫁志剛，以為是禍，反而得福，苦守大半生，終於看見天邊的曙光……

鍾世鈞 （男） —— 年齡：四十八歲

職業：有期徒刑囚犯／電訊集團主席

性格：

進取樂觀、慷慨直爽、義膽豪情，但為人粗枝大葉、貪財，為求目的不擇手段，做事容易厭倦，且脾氣暴躁。

背景及遭遇：

出身平凡，因有獨到的投資眼光，在地產上屢有斬獲，搖身一變成為上市公司主席，從此目中無人，態度囂張，與海滔在商場上不時角力，表面上二人嘻嘻哈哈，實際互相鬥法，世鈞本錢當然不夠海滔雄厚，世鈞為求得勝，常過量投資，後因造假賬而入獄。不可一世的他，本對志剛不屑一顧，直到一次他哮喘病發，幸得志剛極力搶救才撿回一命，方醒悟人生在世除了金錢，還有更值得珍惜的東西，不但與志剛成為

好友，更從志剛身上學到不少正面的人生觀。

　　在囚期間，聽得志剛提出十年內投資電訊必有所獲，世鈞對志剛大表欣賞，深覺志剛是個人才。出獄後，世鈞重遇志剛，並目睹志剛受盡白眼。他眼見自己的救命恩人潦倒若此，力邀志剛加入自己公司。在志剛帶領下，世鈞公司業務蒸蒸日上。世鈞知道志剛跟自己有一個共同敵人——海滔，他深信在志剛的帶領下，他的電訊公司會發展得更理想，因此毅然投下賭注，只象徵性地收取港幣一元，便把電訊公司一半的股權賣給志剛，讓志剛有了向海滔報復的籌碼，亦打賭自己此舉可以賺回更多⋯⋯

冼偉民（男）——年齡：四十五歲
職業：事務律師／律師行老闆

性格：
精明、狡詐，佛口蛇心笑面虎。

背景及遭遇：

他的父親和張海滔是世交，也是生意上的搭檔，一起洗黑錢。父親心臟病暴發猝死，他接掌父親一手創辦的晉傑律師行，繼續和張海滔合作。

當志剛被引薦進入他的律師樓後，很快便知志剛非池中物，必可為律師行帶來厚利，故努力栽培。可惜發現志剛利用律師樓龐大的資源為父親翻案，終會牽連海滔，遂暗地使詐給志剛發放假消息，希望息事寧人，令志剛停止追查，繼續為他所用，可惜志剛繼續對海滔窮追不捨，在權衡利害下，他唯有幫海滔製造假證據，終叫志剛含

冤入獄。

　對於輝煌，他跟海滔一樣有所保留，覺得要提防之，他早看出輝煌為人陰險，怕養虎為患，果然被他算中，當海滔身故而輝煌接掌一切後，他有感輝煌事事去得太盡，終會禍及自己利益而拒絕合作時，竟然被輝煌要脅，他反噬失敗，最後成為階下囚。

何嬌（女）——年齡：二十二歲（一九七五年）
　　　　　　　　　　職業：家庭主婦

性格：

　典型傳統中國女性，舉止溫柔，樂於助人，大方包容，「勤力」二字是她自小在生活中學到的座右銘。但遇挫折時會變得軟弱怕事，以丈夫保榮意見為依歸，視子女比自己生命更重要。

背景及遭遇：

保榮回鄉相親遇嬌，二人一見投緣，也不懂甚麼叫愛情，只知道女大當嫁，便決定嫁給保榮。雖相親至結婚也不到一個月，但二人感情卻日久情長。後隨保榮來港，順理成章地到海滔家打工，一家人得到海滔的照顧，本來也算可吃安樂茶飯。

未幾，何嬌便懷了志剛，因節儉成性，產後沒有好好調理身子，致使身體大不如前。

後來保榮把身懷六甲的巧姨帶回來，嬌亦同情巧姨遭遇，對巧姨及輝煌多加照顧，二人情同姊妹。

當何嬌懷有志靜的時候得知保榮陷進一謀殺案裏，終日憂心忡忡，至使本來已體質虛弱的她面容更見日漸青白，最後更因抑鬱而終，臨終向巧姨託孤⋯⋯

主要場景

志剛家

- 分為「大律師」身份、「失業」身份和「世鈞電訊主席」身份的三個家。

大律師時期

- 中上等級物業，九百餘平方呎，三房一廳，舒適簡樸為主。

① 大廳

- 舒適寬敞，擺放有大沙發、盤栽、普通款式大電視等家具，有大型壁櫃，內放着志剛及志靜鑲在相框中的畢業證書（其後輝煌返港，會加入輝煌的畢業相），還有一家人的照片、裝飾擺設等。

② 志剛房

- 井井有條，書架放有大批法律書籍，更有樂譜、藝術畫冊等有關繪畫的書籍，及各項學界獎盃、獎狀。書桌放有電腦、打印機、文具、地球儀、家人合照，亡母的遺照等。

③ 輝煌房

- 佈置簡單，因輝煌自中學畢業後就到外國留學，所以房內陳設仍保持他中學階段的模樣，唯書枱上有一台新電腦。

④ 巧姨、志靜房（兩人同住一房，套房格局，房中有獨立廁所）

- 簡單家居擺設，放有兩張床，一為巧姨的，一為志靜的。
- 志靜的床頭擺設較年輕，掛有年曆和貼上外國電影海報。因志靜為社工的關係，床邊設書桌，桌上有文具、檔案，桌頂雜物架上擺放有小玩具、毛公仔等以供
- 房間一角放置了一部舊衣車，旁邊擺放了一些針線布料等物品，供巧姨間來無工作時接觸小孩之用。

事做針線用。

⑤ 廚房
- 頗大，整潔條理，設備齊全，雪櫃、微波爐等一應俱備。

⑥ 浴室
- 簡單實用，整潔條理。

出獄後失業時期（志剛窩居）

① 廳
- 巧姨粥品店樓上唐樓單位，五百多平方呎，兩房一廳，一切簡樸。
- 除了一般家具外，也有志剛在此時期替人畫畫維生的畫具、作品堆滿廳中。

② 志剛房
- 只有床及衣櫃，一邊堆有紙箱多個，是從志剛家搬來的書籍、樂器，沒書櫃擺放，沒裝冷氣，風扇擱地上，但牆上還是掛着從志剛家搬來的油畫。

③ 巧姨、志靜房

・二人一樣同住，有上下兩格床，上格給志靜，下格巧姨。

④ 廚房

・雖然仍是五臟俱全，但比從前狹小得多。

⑤ 廁所

・簡陋，樓頂有滲水。

世鈞電訊主席時期（志剛新家）

・多層複式住宅，約三千餘平方呎。

① 大廳

・豪華裝修，但不落俗套，以壁燈為主，真皮大沙發，包括落地式大型揚聲器的外國名牌音響組合，大尺寸等離子薄屏大電視，頗具氣派，牆上掛上兩三幅志剛競投回來的珍品油畫。

② 主人套房（志剛房）

- 寬敞套房，志剛、芷欣二人之主人套房。
- 牆上有二人的大型結婚相（是志剛畫的油畫像）。
- 寬敞豪華雙人床、水晶床頭燈。
- 放有中型液晶體薄屏電視、簡單音響設備。
- 房內有獨立浴室，高雅之設計，置有大型按摩浴缸、洗臉盆等設施。

③ 巧姨房

- 簡樸為主，家具擺設款式較傳統，但不失豪華感覺。擺放有名貴微型音響組合。

④ 志靜房

- 簡單陳設，一切以開揚光猛、溫暖舒適感覺為主。擺放有大量毛公仔。
- 還有電腦，供巧姨閒來上網。

⑤ 書房

- 巨型書架，放有大批法律書籍、畫冊等等，牆上亦掛有一兩幅志剛畫的水彩畫。

一、致用

- 多部大屏幕電腦、無線網絡設備等資訊設備。
- 放有一兩件小型樂器。

⑥ 廚房
- 大型廚具，一應俱全。

⑦ 浴室

⑧ 工人房

⑨ 天台
- 環境寬敞，放有雙人吊椅、天文望遠鏡，四周擺放有盆栽。

⑩ 私人花園
- 花草修葺整齊，放有簡單園林式桌椅供休閒之用。

輝煌家

- 分為婚前獨居和婚後居住兩個家。

婚前（輝煌家）

- 八百餘平方呎中上等級單位。兩房一廳，豪華裝修，頗有優皮品味，所有擺設設計全出於名師之手。

① 大廳

- 開放式設計，高尚品味裝修擺設。放有真皮沙發、大電視。
- 假天花板裝修，窗台一角種有盆栽植物，廳中更放了一張按摩椅，靠近飯廳一邊置有一個小酒吧，當中放有多瓶特色精緻洋酒。
- 設有簡單的咖啡機、熱水壺之類。

② 主人房

- 高尚感覺擺設，如大型水晶、古董時鐘。
- 雙人床。

③ 書房

- 書架上擺放有大量法律書籍。

- 新型電腦和周邊設備。

④ 浴室

- 精緻浴室擺設。

婚後（輝煌新家）

① 大廳

- 海滔家附近，二千餘平方呎高尚複式豪宅。

- 放有石雕像擺設、大型落地時鐘、名貴大毛毯、歐式家具，金碧輝煌。（這屋為海滔所贈，大廳設計非輝煌品味。）

- 放有大尺寸等離子薄屏大電視、高級真皮大沙發。

② 主人房

- 輝煌、家琪二人之套房，較為歐化。

- 放有水晶擺設、小型歐式藝術擺設。

- 房中置有梳妝台，放了各式各樣名貴化妝品、護膚品及香水，供家琪打扮之用。

- 擺放有中型液晶體薄屏電視。

- 內置獨立浴室，大型浴缸，旁邊放有玻璃器皿，放有大量花瓣供香薰治療之用。

③ 書房

- 大屏幕電腦、無線網絡設備、書架、桌椅，一應俱全。

④ 露台

- 簡單盆栽擺設，放有雙人椅。

⑤ 工人房

⑥ 廚房

- 寬敞，大型廚具、雪櫃、微波爐等一應俱備。

芷欣家

- 分實習期及大律師時期兩景。

實習期（芷欣家）

- 三十年以上唐樓，三百平方呎左右，主要以簡約設計。

① 廳連房

- 一邊是梳化及書櫃，窗邊是書桌，桌上有小型電腦。

- 另一邊已是睡床，分上下兩格，母親不在時下格床用以放書，母親來住時，將書放地上，讓母親睡下格。上格床有枱燈，方便睡前看書。

- 地方四周大部份是書櫃，只有床尾一角有個小衣櫥，衣櫥上擱了一部小型電視，聊勝於無。

- 只有摺枱、摺椅，沒梳化，更遑論甚麼梳妝枱或其他家居擺設等，可見這人根本只有工作及讀書，沒有甚麼娛樂。

- 母親不在時，地方頗為混亂，一地一床都是書及文件。

② 廁所

- 簡陋，沒浴缸，有浴簾分隔淋浴的地方及馬桶，洗手盆上的鏡子是家中唯一的鏡。

③ 廚房

- 簡陋，只有一個石油氣爐作煮食用，廚櫃上擱着一個小型冰箱，整個廚房空間只容一人。

大律師時期 （芷欣新家）

杏花邨式中小型物業，五、六百平方呎，兩房一廳，同樣以簡單為主。

① 廳

- 梳化、小型茶几、電視、組合櫃、書櫃。

② 睡房連書房

- 有書枱，枱上有電腦，窗台有小型地球儀，牆上掛上獎狀和畢業相。
- 床上被鋪都是淨色和簡單花紋，衣櫃不大，內沒有太多款式的衣服。

③ 客房

- 有床有櫃，供母親之用，但另一邊書櫃則由芷欣佔用。

④ 廚房

- 一般廚房用具，微波爐（芷欣因忘於工作，故常用此翻熱即食食物）。

⑤ 廁所

- 一般廁所用具，有數瓶護膚品之類的女性用品。

海滔家（分前後期，前期出得甚少，只在間斷的回憶中出現）

- 中半山豪宅獨立屋，有泳池、花園、停車場，主屋旁有一小幢兩層式樓宇，供工人所住。

主屋

① 客廳

- （一九七三年）以中國式設計為主，大型電視、高級酸枝家具、電話。
- （一九七三年）樓底高，水晶吊燈，極盡奢華，裝修已改為西化，一般豪宅家具。

② 飯廳

- （一九七三年）酸枝餐桌，牆邊有小茶几，上有盆景。
- （一九七三年）豪華玻璃餐桌，牆邊的小茶几及盆景已不見，換成了歐洲雕塑擺設。

③ 海滔套房

· （一九九八年）時下款式的豪華大床，床頭還有當年與妻子的結婚照，衣櫃、電視、茶几。

④ 家豪套房

· （一九九八年）豪華大床、音響電視設備、小型健身器材。

⑤ 家琪房

· （一九九八年）雙人睡床、梳妝枱、相架（上有她與母親的照片）、衣櫃、小型影音設備。這房似是另一世界，雖然一切都是高檔貨品，但驟眼看去，並不豪華，卻別具品味，無論床、櫃或枱，都是原始木刻所造，雅致之中見野性，窗簾是尼泊爾臘染，床單卻具歐陸風情。

⑥ 廚房：（一九七三年）當年款式的爐具。

工人住所

① 巧姨房

・（一九七三年）面積細小，佈置簡單，有碌架床（供巧姨及兒時輝煌所住）。

② 保榮房

・（一九七三年）跟巧姨房陳設差不多，供保榮夫婦、志剛及志靜居住。

③ 小型客廳

・（一九七三年）極簡單的陳設，供巧姨和保榮兩家人共用，有木桌子及凳，簡單的飲用工具（如水壺及杯子），一架收音機，日曆、掛畫等，牆上隨處貼上了小志剛畫的圖畫。

巧姨粥品店

・如舊區常見，面積細小的小型食店，內放有兩三張細小圓枱，門口一邊有粥及炒麵，以方便外賣，主要賣菜乾豬骨粥、炒麵等，舖內有商用雪櫃，存放如白

糖糕、砵仔糕等舊式糕點，後方還有小型茶水間，初期賣豆漿，後期可用作擴充，賣一些珍珠奶茶等飲料。

志剛律師行（志剛未入晉傑時的工作地方）

· 小型律師行，不豪華浮誇，但五臟俱全，牆上掛有志剛畫的畫。

① 員工辦公室

· 只有四五張桌子供辦公，外邊有接待位，還有影印機。

② 志剛辦公室

· 辦公桌、文件櫃、書櫃，一切陳設簡單，也有志剛自己畫的畫。

③ 輝煌辦公室

· 普通辦公室格局，但窗邊有盆栽擺設，枱頭還有與志靜的合照。

④ 檔案室

· 四面都是文件，驟眼看去有點混亂。

⑤ 茶水間

・地方不算寬敞，但雪櫃、微波爐、洗手盤、水機、咖啡壺等一應俱全。

葉仲賢家

・半山多層式豪宅，千多平方呎，豪華裝修，但不落俗套，不浮誇，以沉色為主，顯示仲賢的嚴肅性格。

① 大廳連飯廳連露台

・偌大的露台：可以遠眺維港景色，有盆栽、吊椅。

・客廳：超薄電視、沙發、茶几，牆上掛有數幅書法或畫，增添儒雅。

・飯廳：玻璃餐桌。

② 主人套房

・大床、電視、衣櫃，床頭放有結婚照（跟亡妻合照）。

③ 書房

- 大書桌、書櫃、電腦，書櫃放滿了法律書籍，牆上掛了數張文憑和與高官的合照。

④ 廁所

高等法院（請參考實際高等法院內的裝修陳設）

- 法庭內是標準的英式法庭裝修。
- 法庭外的大堂，有多列長椅供人等候及休息，有會議室供律師和當事人私下會談，另還有公用洗手間。

海滔集團

- 大型集團，門高勢大，接待處金碧輝煌，辦公室分設在不同樓層，整個集團共佔五層，海滔辦公室在頂層。

① 海滔辦公室（其後為輝煌佔據）

· 辦公室的特點是「大」，大大班椅、大辦公桌、大會客沙發，辦公室顯眼處掛有他因慈善捐款而獲授予的錦旗、紀念座及紀念座相片，突出他大慈善家的身份。

· 一角鋪了假草皮讓他閒來舒展筋骨──打迷利哥爾夫球。

· 內有私人洗手間。

② 家豪辦公室

· 名義上是海滔集團的第二把交椅，辦公室規格僅次於張海滔，他曾留學法國，是花花公子，辦公室華而不實，講究格調。同樣有私人洗手間。

③ 家琪辦公室

· 在父兄先後出事後，掛名執掌公司大權，辦公室規格僅次於張海滔，但根本不常返，除了一般辦公室家具外，再無其他。

④ 輝煌辦公室

· 身為業務開發副總裁，辦公室規格僅次於張家豪，但輝煌突顯自己的能幹，辦

一、致用

115

公室文件多，書香之氣也較濃；由於他是大律師出身，辦公室內有陳列法律書籍的大書櫃。

晉傑律師行

- 大型律師行，擁有不同層面的律師，各有自己的辦公室及私人秘書、助理等。

⑤ 會議室

- 一般大機構會議室，長型大會議桌。

⑥ 茶水間

- 專供高級職員使用。

① 偉民辦公室

- 晉傑律師行的繼承人，辦公室面積較其他大律師辦公室大一倍。辦公室內有放置法律書籍的大書櫃和會客沙發。

② 志剛辦公室
　・大律師辦公室，有放置法律書籍的書架。

③ 輝煌辦公室
　・大律師辦公室，規格和錢志剛辦公室無異。

④ 員工辦公室

⑤ 檔案室
　・甚為寬大，間隔不同的獨立位置，供各名律師的助理及秘書工作。

⑥ 會議室
　・四面都是文件櫃，有上鎖的，有開放的，一邊有影印機。

世鈞電訊
　・大型機構，務實為主，設計簡約，不浮誇。

① 鍾世鈞辦公室

- 世鈞電訊母公司世鈞集團主席。出獄後性情大變，處事低調，辦公室也趨向於實而不華。

② 志剛辦公室

- 世鈞電訊執行總裁，辦公室也很簡約，書多，文件多，有桌上電腦和手提電腦，有大電視機；他常通宵達旦地工作，沙發就是他的牀，辦公室很像家居大書房。

③ 會議室

- 由於是新公司，設計更具時代感。

④ 員工辦公室

- 比一般寫字樓更有活力，更具時代感，工作電腦更新更現代化。

⑤ 茶水間

- 一般大公司茶水間。

電影之主題

好電影必有好主題──寫劇本必須設立一個好主題。如乘汽車，必有目的地，不會漫無目的者。

故事主題，是劇本的目的，是以故事傳遞一種信息（如童話之寓意）。

經過思考而設立的主題才會深刻。這要看技巧了，最初不要太深奧，免弄巧成拙。

表現手法，可知有：賦、比、興？

賦：**直接**

比：**比喻**

興：**暗喻**

表現一個故事，可能有多種手法，也可賦予多種意義（如電影 **《無間道（一）》**，

難點：**不可明言，只可意會。** 緊記！

二零零二年；有兩個版本）。不論用何種方式，都要一針見血，怎樣措詞，都要準確、精煉。

立題要具**思想性**。編劇家最好有西方哲學基礎，包括希臘哲學系統，懂一點希伯來文化（對《聖經》的認識），如有中國哲學思想者更好。

劇本主題，大多是有關「人」的命運和實際生活的各方面。所以有哲學性。

主題不能言明，但必須有，若隱若現才好。（舉例：一是懲惡；二是人的意志自由，成善成惡都在於自己。）

但，最終故事要具有**娛樂性**——必要！

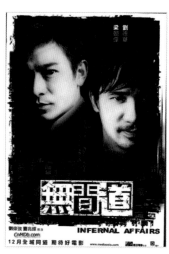

《無間道（一）》電影海報

如何寫故事大綱？

前文以電視劇的天書為例，可一窺從前的故事大綱，現在已少人寫天書，影視作品的故事大綱也相當簡略。現在的故事大綱已減至大約不超過一百五十字，較長的也只千餘字。為何要如此濃縮地交代故事概要？因為現在的主持人、監製、金主等，都不耐煩看長文章，怎可寫長篇大論的文字？

寫短的，可參考影視產品所附約五十至一百字的故事簡介。

故事大綱要寫得吸引，如何寫？

故事之前設

編劇寫故事之前，須先訂立**主題**、**主角人物性格**、**戲劇爆炸點**，這些都要胸有成竹。（結局及之前的轉化，則尚可保留。時興 open ending，由受眾去想。但編劇要早

有答案，才可以用 open ending。）

以解決戲劇爆炸點，作為故事終結（即開啟解答謎團）之要點。

一齣好看的作品，乃要令受眾產生期待**（有追看性）**。若故事不能令觀眾追看，怎會有「入場（消費）慾望」？即古代說書人或古典小說作者，有「欲知後事如何，且聽下回分解！」的法寶也。

故事之前段，以簡潔的筆法，寫主角的性格，暗喻主角（他／她）在戲劇爆炸點中的**困境**，令觀眾投入其中，設身處地，該如何自處？

舉例：電影《**機場客運站**》（*The Terminal*，另譯《航站情緣》，二零零四年；導演：史蒂芬·史匹堡；主演：湯·漢斯）。極為精彩，必看！

故事講一個東歐遊客抵達美國紐約的甘迺迪國際機場時，因為國家爆發內戰，護照忽然失效，既無法入境美國，又不能回國，被迫滯留於此國際機場內，他如何生活下去？何去何從？

人物的性格、困境、戲劇爆炸等，觀眾**都期**待出現。這便是**戲劇故事（戲劇性）**。

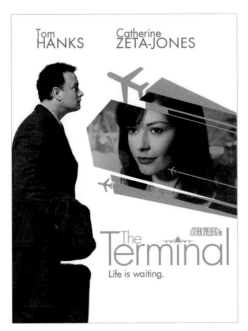

《機場客運站》電影宣傳品

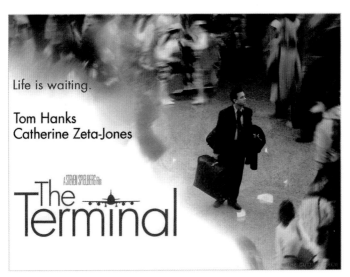

《機場客運站》電影海報

全都有戲劇動作。

起、承、轉、結

未寫故事大綱之前，還要先訂立「起、承、轉、結」四個階段。

起：寫主角性格獨特之處，是與主題有關的性格，以及故事格局、時代背景……然後寫發生一宗**戲劇爆炸**的事。

承：承接着這個爆炸，引出受眾**期待**的解決方法，或加深**另一次爆炸**。愈亂愈好！

轉：正是山窮水盡疑無路之際，突然柳暗花明又一村。

結：表達主題，總結主角性格。（勝利為喜劇，失敗為悲劇。）

在「起」段，任何劇種都要提到：交代時代背景（用文字或其他方式表達），屬於甚麼年代。又要令受眾了解主角的性格特點（用短故事介紹）；又要將他與最近的人的關係說明（用短故事介紹），尤其大奸角、主角在頭段的五分鐘內要出場，不能等太久，須令受眾認識他們及其主要性格（性格發展劇情）。

在「起」的結尾，馬上要出現**戲劇爆炸**。

「承」的意思是承接上文的「起」，出現爆炸點，引起受眾追看，令劇情發展下去。一切劇情，到「轉」之前，都是承接上文的，如何承接？多製造困難，令到主角半步難行；然後卻逢凶轉吉，喜劇尤其要逢凶轉吉，轉吉而令受眾發笑。（最重要是合情合理，不能強來的。）

四段作用已明。大綱，只直寫便可，但不可偏寫某一段，也不必多寫細節，更不需要對白。大綱要精簡，是作藍圖之用。

以《機場客運站》為例，在起、承、轉、結之中，交代了電影主題：一個滯留機場的異鄉人，他怎樣生活？他為何千辛萬苦要來？

言之成理，出乎意料

寫作緊記合理：言之成理，出乎意料。

每一個故事都有其合理性，亦貴在出乎意料，難於又合理，又出乎意料。

這正是每一個編劇感到最困難地方，絕不能用「神仙打救」、「原來發夢」等馬虎結局。

很多時，巧合必須，但不可濫用。

值得借鏡的例子有《無間道（一）》，是編劇教材，藉此可認識戲劇結構、起承轉結，而電影主題清晰而深刻（人有自由意志，為善為惡，全是自己決定），並有戲劇爆炸，有追看性，有轉折位，是難得之好片。未看速看！

素材搜集：箚記

箚記（札記），對於編劇非常重要。[1] 編劇隨身帶備箚記，時刻記錄生活中的見聞及人家的生活習慣，以及任何有意思的事情，並定時整理。有些看似沒有意思的事情，有時卻派上用場。現在手機便有這用途，有得着時便記下，拍下，錄音都有用。

先記錄，後翻看。

編劇要時常構想主題，多觀察，做箚記。想主題是自由的，需要創意，但不能違

反當地社會道德。要處，乃是對當時社會十分了解，有見地，有執着。有獨立見地，很重要。

又要留意社會主流道德觀的改變。（如《斷背山》（*Brokeback Mountain*，二零零五年）以同性戀為主題，同性戀在美國已承認了。）

思考方向：關聯社會，關聯人性，產生與受眾容易**共鳴**的內容。共鳴非常重要。

受眾心理：受眾期望從戲劇中獲得**共鳴感**。（切合消費主義及消費心理學，戲劇也是一種消費。）

藝術源於生活，高於生活：最重要有自己的見解。編劇、導演都是「懷疑論者」，將自己之懷疑變成為賣點，十分重要。

弔詭：深入淺出——思想比受眾高超，但要讓受眾明白。既要高於受眾，又要他們明白，難也。此為之**雅俗共賞，深入淺出。**

主題切忌大、空（不可妄談，空談）。

主題的普世性：性相近也。

故事：習相遠也。

人性：共鳴——受眾皆可共鳴。喜劇尤甚，受眾一邊欣賞，一邊會想：究竟得着

此三甚甚麼？

寫故事，就是寫人性，寫人的故事。不寫人，寫甚麼？

註釋：

① 可參考〔俄〕契訶夫：《札記與書信》，中國文聯，二零零四年；另《札記與書簡》，綫裝書局，二

零一四年。圖書館有的。

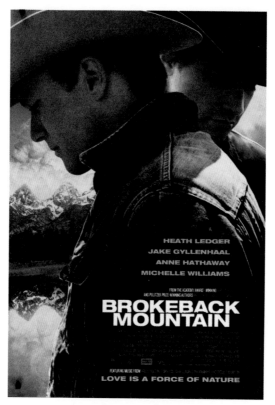

《斷背山》電影海報

劇本進程

獨門秘技：前八點思考法

前八點思考法是我的秘技，易學易用。八點是：人物、題材、主題、話題、高點戲（產生戲劇作用之位）、作者定位（感受）、技巧、對象。

利用這八點為座標，從一個簡單意念展開創作。

以下用表格示意：

獨門秘技：前八點表

題材	人物	戲劇引發點（種子戲）
戲劇形式出發，如學校故事，或是一種戲劇類型，以一個特定世界的形式為方向。	構想一個人物角色；靈感可來自現實，或者憑空想像。開始時人物世界或許粗糙，要再創作、加工，將人物與戲劇融合一起。	突然生起一個場面：有時是特別的，有時是普通的，總之將其發展成為戲劇，日後此場可能變成一個重點戲，又或者只是一個引子。
主題		個人觀感（作者定位）
想到一個形而上的點子，可以變成戲劇的內涵，又或者是一種感受。		以作者個人角度出發，有感觸的東西，或者找一個獨特的東西，引發為一個概括觀感，以個性為主。
話題	技巧	觀眾（對象考慮）
當下大家都有興趣探討的題材，有時是新聞事件，又或者是恆常可引導討論的題目。	構想一個特別的手法來處理一齣戲劇，有時是一個新敍事手法；電影有時會涉及一種影像性的創新。	以對象為出發點，有時是面向普羅大眾的，有時是針對特別的社群；有時為了老闆、導演；有時可以為自己。

以上八點的任何一點，都可以令一個劇本開展。

我舉一例：

某年，香港灣仔海旁大道，有運輸車在行駛之中竟跌出一箱箱鈔票，令尾隨後面的多部車輛急忙煞停，險釀意外，許多乘客不顧一切，趕緊下車拾錢。

這是香港曾發生的新聞事件，是一個現實情況，可以靠想像加添戲劇性而成為故事的開端，只要有想像力，有創作力，便可以編成各類型劇本。可以成喜劇，可成悲劇，亦可以成驚悚片，又或成偵探片……

怎樣做口頭講述？

現在之監製、導演都不耐煩花時間去看劇本了解劇情，多數請編劇直接說故事，怎樣說？

首先，要準時，裝扮要整潔。[1] 其次，提早一晚練熟內容，臨場不要用記事簿或工具，口述而能夠生動講述情節（事前綵排，對鏡自述，或找親人提早演習）。

最重要是向金主／監製表達：**主題、大懸念**，如果發現講述中有悶場，即刻改動，務求有**追看性**，引對方（金主）聽下去。**不可太長，不可太短。講故事技巧是要訓練的。**

註釋：

① 請參筆者著《編劇秘笈・廿一世紀升級版》，次文化堂，二零一零年。

為甚麼要設計場景？

設計場景原來應該是監製的工作，但編劇的參與也非常重要，原因：其一，編劇若不知道演員處於甚麼場景，便難於想像他們怎樣演出了；其二，有時編劇會想像演員的動作，如逃生之方法，如有後梯，他便可以逃生了，則後梯之設，早便應佈局，否則太牽強。

編劇最起碼應該知道**佈景設計圖**，依此可以想像劇情變化。

很多大導演是在看現實景後，再寫**分鏡劇本**，這樣一來，分鏡頭更為準確。（以往導演都要重新寫他的分鏡劇本，現在多用故事板，導演已很少寫分鏡劇本了。但大導演、大製作，仍然重視分鏡劇本。）

總之，編劇不易做的，全劇之**幕後總設計師**也。

賜官論編劇　講喜劇

134

創作計劃書

任何製作必須有**創作計劃書**。（有學生以為紀錄片不必有，這是錯的。）

創作計劃書常由電台之監製撰寫，或由電影製片訂立。

計劃書內容必包括：

預算，分**直接和間接預算**：直接預算如演員及工作人員酬金等；間接預算如日常之費用，即車租、膳食、場地租金、道具等開支，還有前期看景，後期製作等一切費用。

創作計劃書亦包括所用**全部時間**，即拍攝組數，前後期製作時間。（時間很重要，必須依據。）

此創作計劃書的預算中，通常有百分之十為**準備金（備用金）**，即預備實際開支及時間可能超過百分之十以內，如超過太多，則屬**超支**，製作人可叫停運作，另謀可依預算的人。

二、尋思

甚麼是戲劇？

甚麼是戲劇？——**衝突**。只此兩個字，沒有戲，便是缺乏衝突。

無衝突不成戲。例如「上海婆打架的故事」：

話說：小巷中，有兩女人因小事吵架，她們丈夫來幫忙。小街道上，已塞滿看熱鬧的人群。後來，雙方漸漸動起手來，大街上堵塞更多人群，有人說：好戲來了，不要離開……

此例可見，**衝突便是戲**！

小衝突→衝突不斷升級→白熱化→高潮。

戲劇手法：不斷將衝突升級。

原創

編劇的**原創**，就是指自己的思考，對某一事情的獨立見解，而非人云亦云。原創：

獨立思考（independent idea／thinking）。「獨立」二字很重要。

思考、思考、思考……從而產生：見解、新見解、嶄新見解。

沒有調查研究，沒有發言權。必要有調查。

「創」甚麼：**創思考，創思想，創觀點。**

要訓練自己觀察力及換位思考，代入多方面的想法，反覆思考。又有投射法（projection）。

換位思考：常用之方法，便是「換角度去思考」，不鑽牛角尖。

主題必經深思熟慮，反覆思考。

編劇也要習慣看片必做**筆記**，把自己認為的優點寫下，亦把該劇之缺點寫下。；學習優點，警戒缺點。（老行尊都做筆記的。）

注意片中**邏輯**！曾有某部香港電影因邏輯不好，引起受眾反感：劇中兇手是位長

不大的、永遠是個小孩樣子的人，因為受眾不信，故此招來一陣噓聲！如果片中邏輯

與大多數人的想法不同，受眾會認為不合理，不會接受。

很多編劇都感覺，初想劇本時很是迷茫，好像「太陽底下無新事」，無論如何，

甚麼主題，甚麼構思都有前人想過及表達過，原創十分困難！

然而，只要作者按照一己的思想，**深入並細心地構思而產生的意念，都算原創，**

不是「人云亦云」便是原創了。

編劇該有**敏感的觀察力**（我的金句：**編劇不靠靈感，靠敏感。**）觀察一宗事件，

或者一件物件，一個或多個人物（一切故事宜從人物性格開始），加上想像力，構思

故事。他可能有所感觸，一如詩人、作家、藝術家般，由細微處都能產生創作靈感，

電光石火之間，便觸動了創作意欲（或叫創作熱情）。甚多創作人由此而發動寫作，

開始埋首編寫。

可是，稍後，熱情冷卻，或者發覺沒法進展，很頹喪地放下創作了。正如，男士

第一眼看見美女，正合「眼緣」，便開始追求，或啟動單思。不一會兒，頹然自認失

敗（冷卻），要不然，便自製愛情悲劇。

原因很簡單，未曾**進一步思考**！編劇觀察、感受，一些觸發「靈感」的事物、人物之後，該想深一層，那代表一個甚麼道理？

曾有位編劇學生看到新聞報道，說香港記者在境外採訪時被毆打的事件，觸發起「靈感」，想發展成為戲劇故事。我便追問他：「從這宗事件上，你想表達甚麼？」

他回答：「想表達人與人之間經常發生衝突！」

追問：「人際間的衝突有甚麼起因？」他開始想想：「衝突不是一朝一夕的，必有前因，有歷史的。」

我再追問：「宿怨、誤解造成衝突，為甚麼人際間會產生怨恨與誤解呢？」他又想了一會：「是愚昧吧，是固執吧……」

太多原因了，每一個人，都有自己的見解，最重要能持有自己的見解，無論是「對」是「錯」。所謂「錯」，乃是與當時的環境不符而已。文化大革命十年中，演奏小提琴是「錯」的，是小資產階級反革命趣味嘛！基要派當政的穆斯林國家，女士

穿西褲是「錯」的，有傷風化嘛！歐洲中古時，科學家認為太陽環繞地球而運行是「對」的，《聖經》是如此說嘛！很多事，因為時間、地點不同，而有相反的結果，故此，深思很重要。

編劇需要有獨立的思考，也能擇善固執！

建立獨立的主題思想，使劇本有新意。或說：大多數受眾不知作者想表達甚麼，他們只需要娛樂。

這話甚對，但從劇本中寄託作者思想、見解並不排斥娛樂性，兩者可相容。編劇的美學在於：**在交代主題思想的同時，以娛樂的手法表現**。受眾一邊享受娛樂，一邊也接收到作者的見解；有時，過後才接收到作者的見解。

不一定需要如哲學家（有人文精神）——從最初階段已構想一個「人生大問題」，負起「文以載道」的巨大責任。編劇只是從他生活中提煉出一些「個人見解」，以劇本形式寫下來，交由導演詮釋。

故此，不必太深奧，太難明白。

編劇，尤其是為普羅大眾服務的，都走群眾趣味路線，編劇掌握**「來於生活、高於生活」**八字真言，便足以提出原創主題了。

不必太複雜，簡單明白就是，主題思想是「指南針」，在撰寫的過程中，不斷檢查有沒有脫離「航線」及大方向，劇情是否追着、緊貼着主題發展，主角（們）的遭遇，是否反映着主題，彰顯着主題。也要警惕，主題是受眾心領神會的，他們不是進來戲院聽取教訓的，他們進來享受，從**享受視聽之娛**同時，**心領作者的見解**而已。

戲劇爆炸

戲劇爆炸非常重要。然而，我經過廿多年觀察電影、電視劇本，和看電影電視的經驗所得，以及寫作、教學生活中的接觸，均未發現有詳細指導戲劇劇本的，都不講戲劇爆炸的！

反之，傳統舞台戲劇上，**舞台編劇十分注重戲劇爆炸。**

戲劇爆炸後，馬上生出期待，產生追看性，受眾密切留意着劇情的發展。這齣戲

便好看了！

常常聽說，影視編劇沒有地位，受到金主、監製、導演的「操控」，只淪為「聽、寫、改」的人肉機器！可是，編劇掌握了最重要的幾點劇本成功元素，如安置了戲劇爆炸點，設計了有血有肉的人物性格，組織好劇本的發展階段，則他們便要「**依靠着編劇**」了！編劇怎會變成他們寫字的工具？

怎樣形成戲劇爆炸？

舉個最淺顯的例子：

舞台上正準備一個歡迎重要貴賓來臨的派對，貴賓都是重要人物吧，大家出外迎接時，一個神祕人偷進，將一個計時炸彈放進沙發底，急速離開，貴賓及主人等回來了，觀眾馬上被剛才的佈局吸引！心中已在計算，計時炸彈能否依時爆炸？為甚麼安放炸彈？劇中人生死、下場？等等、等等……觀眾期待劇情發展，劇中「**大懸念**」發揮作用，使觀眾心神不定，極力盼望早知真相！

常言「**追看性**」便是如此，觀眾進入劇情後，便代入劇中人（尤其主角）的性格、感情之中，作了設身處地的思考與感受。

編劇、導演掌握他們那時的感情、心理狀態，便可「玩弄」受眾於指掌之間。令到受眾時而緊張、時而輕鬆、時而陶醉、時而忿怒……時而將信將疑了。他們的喜怒哀樂愛惡欲皆受編、導完全操控，卻也甘心，樂於受到操控，這便是成功的戲劇了！

（適用於喜劇，喜劇亦常需要緊張氣氛的。）

商業上，以劇情吸引觀眾，才是最長久及穩定的掙錢元素。吸引受眾元素包括：如詩如畫漂亮的鏡頭、亮麗的人物，他們的衣服、所處之佈景，背景音樂，以至官能上的刺激如暴力、色情、搞笑點子……，但**只有戲劇性是百看不厭、受普世歡迎的**。

戲劇爆炸是「戲劇為主體」的劇本之主要動力！

設立了這個爆炸點，便順利地推動劇情發展，向着主題前進，令受眾進入被吸引的狀態中，我們盡情發揮大懸念的魔力！

現在，我們以成功的港片作出舉例：

《無間道（一）》一片，當年在香港地區票房稱冠，難得於其他地區亦受歡迎。

在編劇立場而言，乃劇本從結構至細節、以至人物描寫深刻的功勞。（角色如非劉德華、梁朝偉演出，亦會是一齣叫好叫座的戲！）順便一提，編劇同時是劇本的劃則師、建築師、裝修師傅、室內設計師、佈置陳設師傅等。有些成品可能大受歡迎，只因為「裝修美輪美奐、顏色配搭悅目、室內設計精巧」，甚至是潮流產品，然而這都是「佈景」而已，不是實則的吸引。

《無間道（一）》的**戲劇爆炸點**在甚麼地方？

影片中，警方發現內部——緝毒隊之中，有黑幫臥底通水，黃警司（黃秋生飾）誓要揪臥底出來。黑幫也發現內部有警方臥底潛伏，頭領韓琛（曾志偉飾）也誓要揪他出來！這是生死存亡的鬥爭，一旦發現真正臥底身份，臥底必死無疑。受眾替兩名臥底擔心，他們會否被揪出來？怎樣揪出來？遂**產生強烈的期待、驚訝、滿足**，因而令**劇情緊湊地發展，戲劇性濃厚。**

動力在於：大家非常期待和渴望知道劇情發展及最後結果。看戲心情調校至最高

點。受眾之情緒集中，融入劇中人物及情節中，劇中人的七情六慾皆影響觀眾，同聲一哭、同心一笑……他們亡命，你們心跳加速；他們受苦，你們身同感受！

近年，荷里活電影工業對劇本質素要求越加嚴格，製片人看「可發展的劇本、故事大綱」準則：**乃在首五頁便要具濃厚的吸引力！**

為何在首五頁內容中便可以看出「成功的端倪」？

就是看戲劇爆炸炸得燦爛否！

劇本「起」的段落，簡潔、精要介紹了事發的背景、主要人物及其性格之後，便要馬上引發這劇的戲劇爆炸，否則便不能順利的發展劇情！**有爆炸才有劇情！**

商業上的要求，是滿足受眾追求「夢工場」、「戲劇中的世界」、「非比尋常的

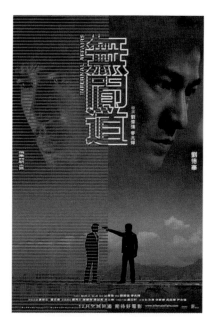

《無間道（一）》電影海報

刺激」之心理。一齣戲的戲劇爆炸能馬上打開了受眾的心靈，好奇心帶領他們進入編劇為他們而設的「迷宮」、「遊戲室」、「虛擬世界」、「想像舞台」之中！

缺乏爆炸力，或爆炸力不巨大、不驚奇，則「動力」不夠，後面也難吸引觀眾了。

論建立人物性格

人物性格決定劇情：人世間發生的事，便是人際關係的衝突與調和的總和。（有時不能調和的）人際關係的衝突出於不同性格和利益，因各有不同價值觀及見解，因而產生**戲劇行動**。

戲劇則是描述該人物性格的**人際衝突**，故此，編寫之前該對主角性格有深刻認識。（無論是喜劇、悲劇）。

編劇及導演該就人物性格展開討論，框架集中於這些人物與所訂的主題有甚麼密切關係。**重要寫劇情由主角性格引起和推進。**(1)

寫**人物小史**有所幫助，因為「小史」有編劇的深刻討論和深思。

利用**小節**，寫人物性格。要「見微知著」。

利用**反方向**，使主角陷入困局，寫人物性格。「患難見真情」，患難艱苦中尤見性格。

利用**多方面的引誘**，來寫人物性格。（例如：金錢、名譽、色慾等）

利用曲筆，來寫人物性格。「他人眼中、仇敵眼中」……

喜劇尤其注重人物性格，叫**「色彩性格」**（colourful character），比常人誇張得多。

下文詳述。

寫戲劇爆炸主要元素必定是主角的戲，這是中段最重要的一場，必定是大戲；重心戲）。主角必定有很大的壓力，來源自某反面，如敵對之人士或事件。事情必須由始至終都呈現，不帶含糊，不蒙混過關，細節要清楚。如果是喜劇，則有強烈的笑料！

（動作也可。）

註釋：

① 關於性格討論，可參考《十面埋伏 電影紀實：張藝謀作品》，葉子出版股份有限公司，二零零四年。必看！

絮語

1. 電影 3s

現附談「電影 3s」——**懸念（suspense）**；**似是而非（specious）**；**驚訝（surprise）**。三者皆電影元素，常常要應用。

- 製造懸念，使受眾產生好奇心；
- 似是而非，答案是模糊的，曖昧的，令人追究的；
- 常有驚訝，令人大吃一驚，而且往往出乎意料（出人意料，合乎道理）。

2. 電影分鏡

電影（包括紀錄片）除編劇的劇本外，還一需要有**導演劇本（Director Script）**，由導演按編劇的創作而構思拍攝分鏡。如今是用**故事板（Storyboard）**代替，畫出來的。

故事板是必要的，因為很多導演已不寫**分鏡劇本**，到拍攝時才知欠鏡頭就壞事了。

編劇要導演了解劇情，必要寫得生動，畫面化。

我自己喜歡用分鏡頭方式寫作，即一個鏡頭、一個鏡頭來描寫。如用文本來寫，則盡量用描述法，在描述中有畫面。

3. 動作戲

有人問，不識武功，怎寫動作戲？

拍攝動作戲便有賴**動作導演**（以前叫武術指導），編劇交代該場要打鬥多長時間及打鬥結果便足夠了。不過，武功層次須交代清楚，甲級對甲級，自然打得難分難解；甲級對丙級，自然三兩下便完，不可不記。

論對白與劇情

對白的作用：在戲劇的特定時間內、處境中，表現人物的獨特性格，從而發展劇情，指向（走向）主題。

對白寫作要點：

可以參考《驚魂記》（另譯《觸目驚心》，*Psycho*，希治閣（Alfred Hitchcock）導演，一九六零年）中每個角色的對白。其中的二手汽車銷售員，做慣生意買賣，油腔滑調，一句話便使受眾了解他的行業應用語了。

又例如片中的暴發戶，牛仔裝，口花，調戲女主角，同時亦間接炫耀財富、語帶挑逗。

又例如那家私家偵探，因職業而要套取別人的話，「套取」很有技巧。

這些都是小人物，一出場憑其語言便認出身份了。

凡對白，必有**潛台詞**。好的對白不直接表達，多運用**比、興**。

戲劇是濃縮的，對白須精簡，一句話有多層用意或作用，才能滿足緊湊的節奏。

（觀眾對聽長篇對白的耐性有限。）

對白要「**不經意**」，達到提示觀眾的目的，表面上講一件事，實際上，交代了劇情的因果。例如在《驚魂記》中，女主角瑪莉安（Marion Crane）在小廳中吃三明治一

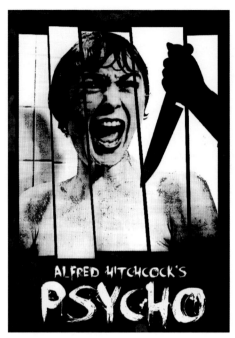

《驚魂記》電影海報

場戲，男主角諾曼（Norman Bates）談標本，實際上透過「雀鳥標本」已講述殺後父及母親（養屍）的故事。

各位，要看此片，特別是片中的「浴室謀殺案」。

《驚魂記》佈局及對白分析

片頭開始第一個鏡頭，從偷窺窗戶進入私會酒店——其實進入受眾的心理，就是喜歡偷窺別人私隱——電影即偷窺。

兩人偷情戲的對白暗示了：「週五」，因為週六就放假了；「送機」，表示男人從遠處來；無形中介紹了：女人不想幽會，想結婚；又介紹了：女角之母已死，只有兩個姐妹……；又介紹了：男人山姆（Sam Loomis）要還父債和妻債，有負擔，這是女人為他偷款的因由。

本場小結：介紹了兩人的家庭環境和經濟環境，兩個小鎮有較遠的距離。

暴發戶（牛仔阿伯）調戲女主角瑪莉安的金句：「錢不能買快樂，但能買走不快樂。」刺激她的貪心。

瑪莉安在家收拾行李一場：之前對白交代回家休息，回家卻收拾行李，她想偷款逃亡——乃戲劇動作：起貪念。

因為男友住得遠，所以要開車（前面第一場已經交代）——路上遇事：遇到老闆，

又遇到戴大太陽鏡（神秘感）的警察──做賊心虛。心虛很好寫。

警察提示：為甚麼不去汽車旅館（伏線）？──提示後面劇情發展。

賣車後的畫外音（VO，可以是真的，也可以是幻想）：説明另外一方，牛仔老鬼要追錢，引出後面出場的私家偵探⋯⋯

大雨，看到旅館，想起之前警察説的話：「為何不找個旅館？」

安排房間：男主角諾曼想一下，再給鑰匙──戲劇動作，暗示有輘輷（景轟）。

諾曼對白，暗示：對瑪莉安有好感。

介紹房間時，突出浴室，暗示：將有事情在此發生⋯⋯

（假）藏錢：讓男主角有時間返回小樓，故佈疑陣，將視線轉移到金錢上。

吃三明治一場戲，留意對白：

男：你想逃避甚麼？一語雙關（瑪莉安心虛）。

女提到男人的母親時，男人表情突變（伏線：他母親早已死了）。

男人對送母親到精神病院的提議，產生驚恐──只有神經病人才怕神經病院。

男人說話時，兩種表情狀態：他分演（母子）兩人是伏線。

男說女「如小鳥般無害」，暗示：男主角對女人有好感。

男主角返回辦公室一段：

女人說自己的姓，跟寫的不一樣……

遮蓋偷窺孔的畫——《聖經》故事《三老頭之誘惑》，內藏文化底蘊。

希治閣首先用「長廊、長樓梯」——增強（長）驚恐的時間。

收屍的片段，甚長，嚇人！

故意無對白。

男主角諾曼不知道報紙包的是錢，暗示：兇手殺人與錢無關。

五金舖內，留意：私家偵探套女人及男友的話。

私家偵探到旅館查探（蒙太奇）……

私家偵探到男主角旅館，一提到男主角的母親就緊張……暗示：有事將會發生。

驚慄片：必有一個大疑點吸引受眾，主角必定單獨探險（危險將臨）。

有長梯、長走廊——用時間積累驚恐的心情。

警長家一場：故事的「轉」——原來諾曼母親已經死去，但如果她已死去多年，

私家偵探、女主角、受眾看到的人影，聽到女人聲音是誰呢？令人奇上加奇！

諾曼和「母親」對話：增加好奇、懸疑，奇上奇——結尾前的佈局。情節是馬上

呈現，不容許受眾有些微時間思考。

兩人（女角情人森、女主角之妹）到旅館查探。

兩人在旅館的對話：是依從受眾的猜疑而設，代表受眾內心的疑點。

他們搜查出馬桶內紙屑的對話→證實瑪莉安的確曾來過→有衝動和必要去進一步

查證。

女（妹）上樓：弱者獨自去神秘地探險……

馬上剪回兩男人對話：疑團即將揭示（實際上，並沒有在房間中揭示，母親屍體

已經被轉移），每當受眾驚恐的時候，馬上剪切到其他地方，產生「吊癮」。

結尾，心理醫生解話——六十年前無精神分裂症題材的電影，只能用心理醫生的

話作解釋。

觀影小結

六十年前的一段新聞：人有兩種性格。希治閣依此改編成電影（男主角諾曼犯有雙重性格）。

驚恐來源：受眾代入主角之中——所有戲劇亦然。

要讓受眾代入角色，角色心理須徹底了解，才能讓受眾身同感受而代入。

觀眾會效仿電影主角服裝打扮，或者看了電影之後，覺得自己的心理如同主角一樣。故編劇須**緊記社會責任，注意導向，導向錯誤則對社會造成不良影響。**（例如不能將壞人拍成英雄；現在銀幕不能有吸煙鏡頭。）

甚麼是「幽默」？

現代漢語中，「幽默」一詞是英文 humour 的中譯，這是**林語堂先生**的譯法，他在一九二四年於《晨報》副刊上發表文章，首次提出這譯詞，至今接近一百年了。

他說：「凡善於幽默的人，其諧趣必愈幽隱；而善於鑒賞幽默的人，其欣賞尤在於內心靜默的理會，大有不可與外人道之滋味。與粗鄙的笑話不同，**幽默愈幽愈默而愈妙。**」

幽默，形容有趣或可笑而意味深長，「愈幽愈默而愈妙」。

英文 humour 這個詞，一般認為是源於拉丁文，本義是「體液」（liquid／fluid）。這可追溯到古希臘一位名叫希波克拉底 Hippocrate 的醫師的「體液說」（Humorism），他認為人的體液有四種（Four Humours）：血液、黏液、黃膽汁和黑膽汁，每個人的體液組成比例都不同，並隨四季和四大元素（地、水、火、風）而變化。四

Ben Jonson

林語堂先生

種體液平衡的人，便是身心健康的人。抑鬱是由於體內黑膽汁過盛所致，解決方法正是開懷大笑。

英文 humour 一詞的廣泛運用，則要歸功於英國人文主義戲劇家瓊生（Ben Jonson）了。他有一套幽默理論，而他早期創作的《人人高興》（Every Man in His Humour，一五九八年）和《人人掃興》（Every Man out of His Humour，一五九九年）兩部喜劇作品，均體現其幽默理論，並大受好評。他後來的代表作有諷刺喜劇《伏爾蓬涅》（Volpone，一六零六年）和《錬金士》（The Alchemist，一六一零年）等，都成為英國喜劇經典，而他的幽默理論也不脛而走。

《辭海》對「幽默」的解釋：「美學名詞。通過影射、諷喻、雙關等修辭手法，在善意的微笑中，揭露生活中乖訛和不通情理之處。」

談黑色喜劇

「黑色喜劇」又是甚麼呢？

馮偉才先生在一篇文章[1]中對黑色喜劇的見解很有意思，原文如下（斜體字為筆者所加）：

魯迅在《再論雷峰塔的倒掉》一文中說：「悲劇將人生的有價值的東西毀滅給人看，喜劇將那無價值的撕破給人看。」（見《墳》，魯迅迷必讀。）道出了喜劇的意義。

所以我們在《狂人日記》和《阿Q正傳》（好文章，必讀）中，看到不少充滿喜劇元素的情節和對話，但同時這些情節和對話又總是讓我們笑中有淚──魯迅就是這樣用喜劇手法把中國封建禮教和中國人劣根性的假面撕破，並且為中國現代短篇小說創下了輝煌的成就。（電影也一樣，注意：荒謬點。）

魯迅寫《狂人日記》和《阿Q正傳》時，外國文學理論還沒有出現「黑色喜劇」

這個名詞，但這兩篇小說的黑色喜劇成份，今天看來仍然甚具「時代感」。不信？看看周星馳不少逗人發笑的角色，不是都有着阿Q的影子嗎？在「喜劇」前面冠上「黑色」二字，當然是不同於一般的喜劇。簡單的説，那些讓你看完深思人生意義、社會和文化等問題，以及反省自身存在意義和價值的喜劇，都可以稱作黑色喜劇。

周星馳的一些喜劇電影，例如《食神》、《少林足球》、《長江七號》等，都是黑色喜劇，而一九九五年拍的、劉鎮偉導演的《**回魂夜**》，更是典型的黑色喜劇代表作。這是周星馳巔峰時期的作品，電影不算賣座，但電影中的喜劇元素在導和演身上發揮得淋漓盡致。《回魂夜》大玩中外捉鬼片的情節，既恐怖又搞笑，但仍然貫徹周星馳的載道思想：（主題）意志和信念可以戰勝一切——包括鬼魂在內。（周星馳《回魂夜》，一定要看，研究者可以此比較許冠文的喜劇。）

黑色喜劇比那些只是逗人發笑的王晶式無聊喜劇，自是多了三分深度，所以歷來許多發人深省的喜劇，都帶有黑色幽默成份。意大利電影《**意大利式離婚**》（一九六二年）也是一部典型的黑色喜劇，其主題「如果不能離婚便殺死她」，就流滿黑色幽默。

影片前半部看似是荒誕劇，寧靜而富詩意的小鎮中住着一個結婚十二年的沒落貴族，竟然愛上十六歲的小表妹，竟日進入幻覺狀態，幻想着以各種匪夷所思的方法殺死妻子。後來他知道意大利的法律中，有這麼一條法例：殺死不忠的妻子或丈夫，最多只判監三年至七年。他計算自己和小表妹的年紀，正好等到她成年，於是就動手設計，讓妻子重會舊情人，然後走入不忠的陷阱，再當眾用槍殺死她。最後得償所願被判三年刑期。電影結尾是他和表妹結了婚，最後的鏡頭則是在兩人親熱時，新娘卻勾搭年青英俊的水手……。整部電影充滿荒誕的情節（笑法律之荒謬），但又是現實的，因為意大利就有這麼一條法律，為了忠於這條法律，那個沒落的貴族在群情壓迫之下，為了個人榮辱、家族命運而殺妻。（笑中有淚！）

傳統喜劇的意識形態一般都比較保守，例如王晶和許多港式喜劇／鬧劇，只是鞏固男性霸權意識，視女性為性玩物，以及宣揚有錢萬能，有錢俊男扮窮愛上美女等保守落後的社會觀念，無論那些喜劇／鬧劇拿甚麼東西來開玩笑，甚至貌似批判性，但其骨子裏沒有企圖讓觀眾思考人生意義和反思社會百態。而黑色喜劇因為多了這些較

深層次的東西，有時候會讓人有一種悲劇情調的感傷。好的黑色喜劇情節，有時需要時代和環境的配合。中國的黑色喜劇出現最多的，是文革之後一些描寫文革生活的電影和戲劇。因為只有在荒誕的處中，正常的東西都會變得荒謬，從而產生喜劇效果，但那種令人發笑的喜劇效果，卻又同時有種苦澀味道。

拍於八十年代的中國電影《黑炮事件》（黃建新導演），是一部令我印象深刻的黑色喜劇。一個礦山工程師去郵局發了一通電報，內容為尋找「黑炮」：「丟失黑炮301找趙」。郵局方面發覺可疑，通知有關部門，跟著他被隔離審查，要他好好交代事件。由於發電報的人是精通德語的工程師，當局懷疑他當間諜。最後是水落石出，原來那個工程師在外地出差時，在旅館中與人下象棋後，遺下一隻「黑炮」的棋子在旅館的301房間。很簡單的一件事，但其荒謬性產生的喜劇效果令人發笑。電影中的種種難以想像的荒誕處境，加上導演以超現實的大紅作為電影基調，使其黑色喜劇的意味更是濃烈。

另一部拍於八十年代的電影《小巷名流》（一九八五年），則是用寫實的格調突

出其主人公應對特殊處境（文革）的合理性／荒謬性，從而產生喜劇效果。影片根據

短篇小說《文君街傳奇》改編。故事講述某縣城的古井小巷在由寧靜和與世無爭的環

境中步入文革大潮的過程中，當地居民如何自處和自保，中間如何體現人與命運的鬥

爭，以及相濡以沫的鄰里人情關係。（諷刺文革之亂。）其中的喜劇成份充滿黑色幽默，

電影利用主人公們以「不合乎常理」的態度面對文革的荒謬處境，從而產生不少笑料。

由劉德華投資，在內地大賣的**《瘋狂的石頭》**（寧浩導演）（必看），其黑色幽默成

份，與《黑炮事件》和《小巷名流》有異曲同工之妙。雖然年代不同了，但正在受到

資本主義市場經濟洗禮的中國大陸，也同樣出現種種荒謬和離奇怪誕的喜劇故事。《瘋

狂的石頭》是中國大陸難得一見的現代喜劇：重慶一家國企工藝品廠因為不能適應新

經濟大潮而瀕臨倒閉，在被房地產公司收購地皮前，準備把舊廠房拆掉，因而無意間

挖出了一塊價值連城的翡翠。廠長認為工廠有救了，就在原址佈置了一個簡陋的展廳

準備拍賣那顆價值連城的翡翠，期望賣掉翡翠後可以使工廠起死回生。那顆翡翠關乎

全廠的命運，保衛工作就交由廠裏的盡責的保衛科長負責。此後的發展是妙探和笨賊

魯迅先生

的喜劇橋段，三組笨賊把真假翡翠偷龍轉鳳的過

程中，製造出如泉湧的笑料。而那塊翡翠的名字，

則叫做「中華之魂」。

《瘋狂的石頭》的喜劇元素和大部份的喜劇

一樣，基本是循着典型的喜劇方程式式發展，即利

用錯模和誤會等手段，以及在不適合的時機和場

合做不適合的事情和講不適合的說話。然而，作

為黑色喜劇，它讓人看後感到心情沉重，因為裏

面的笑料是那樣的荒謬，但同時又是那樣的現實。

那種荒謬感，就如我們今天在寫一個喜劇：有人

看到吃三鹿牌奶粉的嬰孩患腎結石，便私自慶幸

自己一向用的是雀巢奶粉育兒，結果仍然中招，

但同時，有母親一向用她的母乳餵奶，以為沒有

《意大利式離婚》電影海報

《意大利式離婚》劇照

事了，結果原來發現她每天都喝子母奶，也常常吃樂天熊仔餅，而她的奶水竟然受了三聚青氨的污染！她的兒子，自然也是三聚青氨的受害者！

看，荒謬性何其重要！

四十多年前，甘國亮在 TVB 導演《執到寶》，亦用過黑色喜劇的手法。

《執到寶》故事內容：退休消防員（劉克宣）偕長子（馮淬帆）和媳婦（黃韻詩），以及細仔（甘國亮）入住一間「鬼屋」，裏面有「鬼」——大天二的老爺、妹仔（賣身女僕）、蕩女（妾）、頑皮小童，常常「上身」家中各人，製造不少笑話。

這是以人物性格發展故事的好例子。

劇情最後，令不和的個兩家庭和氣收場，大家知道家庭和氣重要。

這是一九八零年作品，現在再看仍覺精彩萬分，大家必要看。此外，甘國亮導演的《山水有相逢》、《過埠新娘》也是經典之作，大家也要看。

註釋：

① 馮偉才：〈漫談「黑色喜劇」〉，二零零九年十一月二十五日，見：http://writingcity.blogspot.com/2009/11/blog-post_3934.html。

再談黑色喜劇

黑色喜劇的定義

凡悲傷的事件，而從喜劇方式表達，則為黑色喜劇。

例如：寫受傷，寫病、痛苦，又或者寫死亡，寫鬼，寫殭屍⋯⋯這些題材，本身都是悲傷的，但用嬉笑方式寫來，便是黑色喜劇了。

為甚麼要用嬉笑方式來寫？

因為苦中本來帶「笑」。；悲劇過了一步，便是喜劇。這種笑，並非我們日常之「笑」，乃是「苦笑」，日常生活中，有很多時都忍不住「笑」了，不因為內容引笑，而是難用其他方式表達出這種感受。

《半斤八両》電影海報

黑色喜劇的內容

黑色喜劇最重要是人物及處境（情境）。

人物性格早定：如果諷刺的是「孤寒財主」，他的表現，不單止在孤寒（極度吝嗇），還要誇張，惹起全人類的討厭感，討厭這種人就在身邊。我們常說：「**從生活中來，高於生活。**」就是在日常生活中，找出吝嗇的人做模特兒，（投射）然後加工，用小事烘托把他的「孤寒」特點寫出來。

《半斤八両》中由許冠文飾演的老闆，不惜用腳踏牙膏管去取用僅剩的丁點牙膏，連丁點也不放過，由此便知道他為人怎樣

「孤寒」了。

這是編劇必須要學的技巧，在「**不知不覺**」中，用細節將人物的性格顯露出來。

一定要在「**不知不覺**」中，不經意的顯露出來。如刻意（明寫），便是低手了。

人物性格乃從小處、微細地方凸顯，尤其在喜劇。

故此，我常說要做「生活札記」便是如此。

尚有「**處境**」（**情境**）。

處境要加以考慮，行內叫「**度Sit**」。

度Sit是困難的。要角色「進退兩難」，又要產生尷尬的事，這才可以弄出笑話來，如《殭屍先生》中，伏屍人又要兼顧男女兩個殭屍利齒咬人，又要貼上「符咒」，手忙腳亂。令人感到他的手不能停，同時，又忙中帶亂，有時會錯，既緊張，又肉緊，又為局中人擔心，又為殭屍擔心。

一旦Sit度好，動作便生成，對白亦由此生出（自然出現）。

如果，Sit度不好，動作也很生硬，對白也很牽強。是故，最重要度Sit。

《摩登時代》電影劇照

《摩登時代》電影海報

《光豬六壯士》電影海報

有些 Sit（處境）基本是全劇可用，

如《**光豬六壯士**》（*The Full Monty*，一九九七年），一個工業潦倒的城市，男人四十多歲仍要上男士舞衣場娛樂闊婆，難免笑中有淚，這是難得的「現實題材」。

早有差利卓別靈名片《**摩登時代**》（*Modern Times*，一九三六年），惹笑之外，亦使人對「科學是利益人或是奴役人」產生疑問？

這是「人文問題」，前提是須有正確的世界觀。以上略為舉例，只希望讀者能想到合適的 Sit 而已。

怎樣寫喜劇？

先講引笑的兩大法門：

其一：**Slapstick comedy**，中譯「**鬧劇**」、「**硬滑稽**」。舉例：見他人笨拙跌倒，不期然笑起來，這便是硬滑稽。

二、三十年代——西方默片時代，所用引笑之方法，大多是 Slapstick。實例有大師三位：差利‧卓別靈（Charlie Chaplin）、巴斯特‧基頓（Buster Keaton）和哈羅德‧勞埃德（Harold Lloyd）。

硬滑稽是默劇時代靠的點子，受眾一見笨拙動作便笑了。動作笑料，後來百花齊放，例如香港的功夫喜劇也着重動作笑料。

第二種引笑方式是用**幽默**。

幽默易有文化上的差異，即是文化不同，便有「笑」與「不笑」之分。若技倆有限，

仍然須依靠生活得來的笑料，那便是有「文化差異」的幽默了。

中國人笑，但外國人不笑；北方人笑，南方人不笑；香港人笑，深圳人不笑；甚至，讀書人笑，不讀書的人不笑。這麼大的差異，真令人不知怎好！

故此，有句話：引人哭易，引人笑難！

除非是「硬滑稽」，但久用則老了，招式一老又產生不到大笑效果。

用幽默用得好的例子：劇集《戇豆先生》(*Mr. Bean*，一九九零年至一九九五年)，此劇掌握了很多「情境」(situation)，深刻地刻劃人性（醜陋、荒謬、貪婪、自大、自私……等)，借笑而諷刺之。這套劇集已推出多輯，仍很受歡迎，非常值得看。

最容易引笑的地方，不外三個：

一、政治
二、宗教
三、性

很多笑話書都以上述三類為題。

最早在七十年代於 TVB 周梁淑怡領軍時期，許冠文做「gag show」《**雙星報喜**》

第一期，主要翻譯 *Joke book: 1000 Jokes*，但合用的不多，抄無可抄！

後來第二年（季）才自己創作。猶記當年，許師攜鄧偉雄與本人遊歷大牌檔，觀察大牌檔夥計及顧客的微細動作、表情等。這就是從「**生活中來，高於生活**」的做法，由觀察之中抽取最易引笑之點**（荒謬點）**，然後，回去改為原材料，並由他加工化成笑料；演出者亦講究節奏感，凡演出喜劇的人必注重節奏感。

一代笑匠差利·卓別靈

喜劇大師哈羅德·勞埃德

喜劇大師巴斯特·基頓

《戇豆先生》主角路雲·雅堅遜（Rowan Atkinson）

賜官論編劇　講喜劇

喜劇怎寫？

首先，要找出值得笑的地方，我稱之為「荒謬點」。

日常生活中，察覺到荒謬的事數之不盡，但是，不是每人都可以寫劇本諷刺這些荒謬點。

大部份人讓其消失，**編劇則能夠找到這些「荒謬點」而加以利用，誇大，改寫，便成為笑料。**（演員要加創造。）

荒謬點本身有可笑，但有不足笑的。須加上創作者的心思，把荒謬點誇大出來，明顯化，故事化，這便是功力。

先解關鍵詞：punchline，中譯：笑位、笑點；gag，這是美式英文，即英文的 joke，笑話；gag show 即是笑話集。

TVB 當年曾製作《雙星報喜》、《笑聲救地球》等喜劇節目，很受觀眾歡迎。但 gag show 確難掌握，因為要做到每三十秒便有 punchline（笑位）。即每三十秒便一笑，半小時節目要多少笑話，便可計算出來。

令人發笑，很難，不能全用 Slapstick，又要雜以幽默，更難了。

肯定受歡迎。

故後來用「單景單元劇」代替（TVB的《阿茂正傳》便是佼佼者。）即沒有多場景，

沒有外景，沒有後期製作（如特技），只靠演出及情境（處境）來發揮。

雅俗共賞原則

每個作者都希望作品可以雅俗共賞，既賣座，又得口碑。

其實只要注意下列幾點則可：

一、**喜悲同源**：劇本重於戲劇性及娛樂性，不能單靠沉悶的說教來展示，也不能光靠娛樂性。兩者必須兼顧。

二、**要有主題，言之有物**：受眾看畢，自己心中得到一切感受（是否符合作者所思所想並不重要），能有得着。

三、**因喜悲同源，先要提緊「荒謬點」**：凡事都有「荒謬點」，在於你能否審視和發掘。能有自己獨立創立的見解便有「世界觀」、「事物觀」（可以通過審察而建立），這是很重要的審視，可以由此發展出你的主題。（勿直接表達，要用戲劇方式表達，用「賦、比、興」方式表達，直接表達是低手。）

《淘金記》劇照

《淘金記》電影海報

四、主角、主場是為「主題」服務：寫主角、主場時，不要忘記主題呀！

五、舉例：默片《淘金記》（The Gold Rush，一九二五年）中，差利‧卓別靈有一場「吃皮鞋」的經典戲。他演的主角很餓了，餓到對皮鞋也產生想吃的慾望（「荒謬點」）。先設有此情境，然後主角很正經地，端坐地吃起皮鞋來，便產生「引笑」效果──**正經做不正經事，乃可笑的**。

六、例如：《**差利與小孩**》（The Kid，另譯《孤兒流浪記》，一九二一年）中，修理窗戶者與破壞窗戶者是同一夥人，他們做的是不法行為，本是不對的。但是，他們是出於對生活困苦的無奈，受眾同情他們，這便是最有力的控訴，**有控訴便有**

《差利與小孩》電影海報

《差利與小孩》劇照

《寄生上流》電影海報

「指摘」，顯現出主題。

七、有些韓片的主題，特別強調社會貧富不均，如《寄生上流》（Parasite，二零一九年），是悲劇的劇本；但片中一場主力戲——水浸家門，各人手忙腳亂，又有引笑效果。**用喜劇方式來表達，是「苦中見樂」的表現。**

例子太多了，不勝枚舉。編劇多看片，多參考。我們要注意《紅樓夢》中的金句：

「世事洞明皆學問，人情練達即文章。」 如此，便會有自己的「世界觀」，並且能建

構含有自己見解的主題呀！

處境是甚麼？

先說處境有哪些?? 舉例如下（不分次序）：

困境	食屎食着豆
錯有錯着	誤打誤撞反成功
有心栽花花不發，無心插柳柳成陰	害人反害己
好的不靈醜的靈	尷尬
曖昧，似是而非，似非而是	真假難分，互掉位置
懸於一線	事與願違
錯摸，誤會，誤解	不是冤家不聚頭，冤家路窄
狼狽	危機
錯體巧合	為山九仞，功虧一簣

誤打誤着，人算不如天算	逢凶化吉，逢吉化凶
捉蟲	聰明反被聰明誤，聰明笨伯
弄巧反拙，弄拙反巧	大智若愚，大愚若智，愚人多福
絕地反攻，背水一戰	天意弄人，人算不如天算，天機算盡
迷失	似曾相識
夢幻，撲朔迷離，似真若假	秀才遇着兵，有理說不清
踏破鐵鞋無覓處，得來全不費功夫	屋漏更兼逢夜雨，福無重至，禍不單行
愈描愈黑	禍福相依
作繭自縛，請君入甕，自作孽不可活	無常，出乎意料
絕處逢生，柳暗花明又一村	好心做壞事
無事生非	事先張揚的陷阱
誤入歧途找出路	一步差遲
不合時機的相遇，不順情境的巧合	

以上只是舉例，望大家觸類旁通，舉一反三。

美國作家紐‧西蒙

處境喜劇

「處境喜劇」一名來自英文 Situation Comedy，簡稱 Sitcom。

但甚麼是「處境」？處境不同於「景」（location）。每一場都有景——發生事情的地方。處境，是一個令角色左右難為的情況、境地。

美國作家**紐‧西蒙（Neil Simon）**最擅長寫處境劇。他的作品包括舞台劇、電影劇本等，必須全看，除有英文本外，也有中譯本。

另外，**懷爾德（Billy Wilder）**之**《桃色公寓》**〔The Apartment，一九六零年，演員：積林蒙（Jack Lemmon）、莎利麥蓮（Shirley MacLaine）〕及**《熱情如火》**〔Some Like It Hot，一九五九年，演員：東尼‧寇蒂斯（Tony Curtis）、瑪利蓮‧夢露（Marilyn Monroe）〕都必要看，並應做筆記。這都

《桃色公寓》電影海報

《桃色公寓》劇照

《熱情如火》中的瑪利蓮・夢露　　《熱情如火》電影海報

是奧斯卡得獎作品，從事編劇者必看的，戲也應熟讀。

為何介紹老片？因老片才有佳作。

《桃色公寓》：向上爬之小職員，借公寓給老闆偷情，諷刺現實的荒謬。

《熱情如火》：兩名失意之音樂師，被黑道追殺，扮女人躲進女子樂隊，遇上美女，東尼・寇蒂斯展開追求，終奪得美人歸。食屎食着豆。

看，令主角尷尬之事，進退兩難，便是「處境」。

解：巧妙處境，令主角進退兩難之境地；

解：色彩人物，有獨特性格的人。

編劇賣橋

賣橋，編劇最後的功夫。

但是收橋的人，實在少有認真看清楚劇本的，很多時信「名牌」的多。

一次絕對親身經驗：

當年在電視台度 gag，我不信監製會懂得甚麼是好（笑）橋，便用此戲劇方式賣橋（各位不要仿效）。

我度的稿，交由許冠文講述；他度的，交由我講述。結果，他講的通過了，我講的卻沒通過，這明擺着是「看人」的。後來想想，未必是「看人」，而是老許加了自己的創造，令到我的 gag「生猛」起來。

之後，我賣橋講故事，必定加入配樂、表情，令劇情「生猛」，容易受落。很多時，受不受落，全是剎那間觸發收橋人的信心吧，有幫助的。

許大師的演出，令爛 gag 也生色不少呀。可惜，他不教人！

三、觀覽

必看十大名片

《教父》第一至三集（The Godfather，一九七二年；續集，一九七四年；第三集，一九九零年）

很多受歡迎的電影都會開拍續集，珠玉在前，續集往往遜色，但《教父》是至今唯一三集都叫好叫座的。我在大學講課時，曾連續放映三集，來自內地的學生未看過，「驚為天人」。劇本改編自現實，但改編得太好了，是故事片典範——結構奇妙，引人入勝。要多看，學習其結構及人物性格描寫。

《教父》劇照，馬龍・白蘭度（Marlon Brando）飾教父。

《教父（第三集）》電影海報　　《教父（續集）》電影海報

賜官論編劇　講喜劇

《假面》電影海報

《假面》（*Persona*，一九六六年）

瑞典名片，從中學鏡頭之運用及場面調配。

《七武士》電影海報

《七武士》（*Seven Samurai*，一九五四年）

山賊片之經典，大導演黑澤明巨作。

《的士司機》（Taxi Driver，一九七六年）本片是表現同性戀的巨作，並開啟「公路電影」（Road Movie）先河。

《的士司機》電影海報

《月黑高飛》（The Shawshank Redemption，一九九四年）寫懸念片必看！

《月黑高飛》電影海報

《**2001 太空漫遊**》（*2001: A Space Odyssey*，一九六八年）

本片是科幻電影先驅，非常前衛，極富哲學性，探討人類起源，人在太空中如何生存及人如何戰勝電腦等多重主題。結構和視覺方面都極為震撼。

《2001 太空漫遊》劇照

An epic drama of
adventure and exploration

2001: a space odyssey

《2001 太空漫遊》電影海報

《單車竊賊》（Bicycle Thieves，一九四八年）

意大利早期實況電影。

"ONE OF THE GREATEST FILMS OF ALL TIME"

RESTORED AND REMASTERED

THE BICYCLE THIEF

"A MASTERPIECE"

"A POWERFUL EXPERIENCE"

《單車竊賊》電影海報

《東京物語》（Tokyo Story，一九五三年）

小津安二郎作品，寫現實劇必看！

名匠小津安二郎の映画芸術！

東京物語

《東京物語》電影海報

賜官論編劇　講喜劇

194

《大國民》劇照

《大國民》（*Citizen Kane*，一九四一年）運用所有技巧拍成，經典作品。

《鏡子》電影海報

《鏡子》（*The Mirror*，一九七五年）俄片，長於述事，避重就輕，必看！

超越時代的《2001 太空漫遊》

以上這些片，未看速看，編劇

一定要看，從中學習！

有人問：何以多是黑白片？

解：因為不為時代淘汰的舊片

才是「經典」。

後話

寫一部「喜劇」，先要識寫劇本。

喜劇也是劇作，看周星馳的寫作法，基本上不分喜、悲劇，只求有沒有劇力。

然後，再在人物上加添喜劇的性格。故先有劇本寫法，才講喜劇。

喜劇人物不一定誇張，有隱性的。喜，從對他／她的處理是否巧妙的情況而定。

故此，編劇先要掌握此劇主角之幽默感、辦事態度、方法等，才去想對他／她的處理方式（須合理而又與別不同）。

這是最難的地方，了解才能深入，人情練達才有好文章。

參考書目

編劇理論

顧仲彝：《編劇理論與技巧》，中國戲劇出版社，一九八一年。

薪藤兼人著、張加貝譯：《電影製作經驗談》，中國電影出版社，一九九一年。

范培松：《懸念的技巧》，花城出版社，一九八八年。

鄧綏寧：《編劇方法論》，國立編譯館，一九八二年。

方寸：《戲劇編寫法》，東大圖書公司，一九八七年。

劉文周：《電影、電視編劇的藝術》，光啟出版社，一九八四年。

馬威：《戲劇語言》，上海文藝出版社，一九八五年。

譚霈生：《論戲劇性》，北京大學出版社，一九八四年。

李漁：《閑情偶寄》，浙江古籍出版社，一九八五年。

賜官論編劇　講喜劇

198

韋小堅、胡開洋、孫啟君：《悲劇心理學》，三環出版社，一九八九年。

約翰·霍華德·勞遜著，邵牧君、齊宙譯：《戲劇與電影的劇作理論與技巧》，中國電影出版社，一九八九年。

王朝聞、夏衍等：《論劇作》，人民文學出版社，一九七九年。

杜書瀛：《論李漁的戲劇美學》，中國社會科學出版社，一九八二年。

夏衍：《寫電影劇本的幾個問題》，人民文學出版社，一九七八年。

郭瑞：《金聖嘆小説理論與戲劇理論》，中國文聯出版社，一九九三年。

袁文殊：《電影中的人物性格和情節》，中國電影出版社，一九五八年。

王迪：《現代電影劇作藝術論》，中國電影出版社，一九九五年。

曹禺：《論戲劇》，四川文藝出版社，一九八五年。

秦俊香：《電視劇的戲劇衝突藝術》，北京廣播學院出版社，一九九七年。

鄧必銓、張升陽主編：《中外著名戲劇電影精彩對白》，百花洲文藝出版社，二零零一年。

劉成漢：《電影比與興論文集》，零至壹，二零一五年。

范培從：《懸念的技巧》，花城出版社，一九八八年。

羅卡編：《60風尚——中國學生周報影評十年》，香港電影評論學會，二零一二年。

胡金銓述，山田宏一、宇田川幸洋著，厲河、馬宋芝譯：《胡金銓武俠電影作法》，「後浪電影學院」系列，北京聯合出版社、後浪出版公司，二零一五年。

劉淼：《笑話方法論》，北京聯合出版社、悦然文化，二零一七年。

劉天賜：《編劇秘笈》，博益出版社，一九九二年；次文化堂，二零零一年。

劉天賜：《編劇秘笈．廿一世紀升級版》，次文化堂，二零一零年。

劉天賜：《編劇基本功》，次文化堂，二零一四年。

劉天賜：《武俠編劇秘笈》，次文化堂，一九九六年。

〔美〕埃德加．E．威利斯、〔美〕卡米爾．德．艾利恩佐著，李瑛譯：《電視腳本創作》，中國廣播電視出版社，一九九一年。

〔美〕悉德．菲爾德（Syd Field）著、曾西霸譯：《實用電影編劇技巧》，遠流出版事業，一九九五年。

〔美〕悉德．菲爾德（Syd Field）著、魏楓譯：《電影編劇創作指南》，世界圖書出版公司，二

零一二年。

［美］悉德・菲爾德（Syd Field），鍾大豐、鮑玉珩譯：《電影劇作問題攻略》，「後浪電影學院」系列，世界圖書出版公司、後浪出版公司，二零一二年。

［美］佈萊克・史奈德（Blake Snyder）著，秦續蓉、馮勃翰譯：《先讓英雄救貓咪1：你這輩子唯一需要的電影編劇指南》，夢雲千里，二零一四年。

［美］佈萊克・史奈德（Blake Snyder）著、黃婉華譯：《先讓英雄救貓咪2：好萊塢賣座電影劇本大解密》，夢雲千里，二零一六年。

英國DK出版社著，仲文明、胡健、周忠花譯：《電影百科》，電子工業出版社，二零一七年。

［美］拉約什・埃格里（Lajos Egri）著、高遠譯：《編劇的藝術》，北京聯合出版社，二零一三年。

尼爾・希克斯（Neill D.Hicks）著、廖澹蒼譯：《影視編劇基礎》，五南圖書，二零零六年。

Alfred Brenner, *The TV Script Writer's Handbook: Dramatic Writing for Television and Film* (Writer's Digest Books, 1980).

Ben Brady & Lance Lee, *The TV Script Writer's Handbook: Dramatic Writing for Television and Film*, *The Understructure of Writing for Film & Television* (University of Texas Press, 1988).

Donna Lee, *Magic Methods of Screenwriting* (Del Oeste Press, 1978).

E.H. Gombrich, *The Uses of Images Studies in the Social Function of Art and Visual Communication* (Phaidon Press, 1999).

Eric Paice, *The Way to Write for Television* (Elm Tree Books, 1981).

Eugene Vale, *The Technique of Screenplay Writing* (The universal Library, Grosset & Dunlap, 1974).

F.A. Rockwell, *How to Write Plots That Sell* (Contemporary Books, 1975).

Georges Polti, *The Thirty-Six Dramatic Situations* (The Writer, 1981).

Lajos Egri, *The Art of Dramatic Writing* (Simon & Schuster, 1960).

Lajos Egri, *The Art of Creative Writing* (The Citadel Press, 1974).

Lewis Herman, *A Practical Manual of Screen Playwriting for Theater & Television Films* (New America Library, 1974).

Linda Seger, *Advanced Screenwriting* (Silman-James Press, 2003).

Richard A. Blum, *Television Writing from Concept to Contract* (Communication Art Books)

賜官論編劇 講喜劇

（Hastings House, 1980）．

Viki King, *How to Write a Movie in 21 Days: The Inner Movie Method* (Harper & Row, 1988)．

喜劇理論

倅榮本：《笑與喜劇美學》，中國戲劇出版社，一九八八年。

陳孝英、王志杰、長虹編：《喜劇電影理論在當代世界》，新疆人民出版，一九八七年。

周國雄：《中國十大古典喜劇論》，暨南大學出版，一九九一年。

上海青年幽默俱樂部編：《中外名家論喜劇、幽默與笑》，上海社會科學院，一九九二年。

朱宗琪：《喜劇研究與喜劇表演》，中國廣播電視出版，一九九六年。

［奧］西格蒙德・弗洛伊德（Sigmund Freud）：《恢諧及其與無意識的關係》，國際文化出版公司，二零零七年。

［荷］簡・布雷默、［荷］赫爾曼・茹登伯格編：《搞笑：幽默文化史》，社會科學文獻出版，二零零一年。

Jenny Roche, *Comedy Writing* (NTC Publishing, 1999).

Sigmund Freud, *Jokes and Their Relation to the Unconscious* (Norton, 1960).

William F. Fry & Melanie Allen, *Make 'em Laugh: Life Studies of Comedy Writers* (Science & Behavior Books, 1975).

敍事學

周靖波：《電視虛構敍事導論》，文化藝術出版社，二零零零年。

傅修延：《講故事的奧秘——文學敍述論》，百花洲文藝出版，一九九三年。

浦安迪：《中國敍事學》，北京大學出版，一九九六年。

徐岱：《小說敍事學》，文藝新學科建設叢書、中國社會科學出版，一九九二年。

楊義：《中國敍事學》，南華管理學院，一九九八年。

陳平原：《中國小說敍事模式的轉變》，久大文化，一九九零年。

羅鋼：《敍事學導論》，雲南人民出版社，一九九四年。

附録

附錄一

二零一六年五月十二日，廣電總局辦公廳發出一份關於電視劇拍攝製作的通知，據「通知」顯示，電視劇拍攝製作備案公示階段不再受理劇名變更申請；同時，申報電視劇拍攝製作備案公示劇目目的 1500-2000 字劇情梗概，須對思想內涵作出概括說明。以下為「通知」全文。

國家新聞出版廣電總局辦公廳關於進一步完善規範電視劇拍攝製作備案公示管理工作的通知

新廣電辦發〔2016〕41 號

各省、自治區、直轄市新聞出版廣電局，新疆生產建設兵團新聞出版廣電局，中央電視台，中央軍委政治工作部宣傳局，中國教育電視台，中直有關單位：

近年來，各級廣播影視行政部門、電視劇製作機構貫徹執行《電視劇內容管理規定》（總局令第63號）、《電視劇拍攝製作備案公示管理辦法》（廣發〔2013〕65號），對保障、促進電視劇發展繁榮起到了十分重要的作用。為深入貫徹落實習近平總書記在全國宣傳思想工作會議、文藝工作座談會、新聞輿論工作座談會上的重要講話精神，進一步完善規範電視劇拍攝製作備案公示管理工作，優化管理辦法，提高行政效率，突出電視劇社會效益和導向意識，強化作品思想內涵，遏制行業在選題策劃和申報備案過程中的浮躁之風，現通知如下：

一、電視劇拍攝製作備案公示階段不再受理劇名變更申請

備案公示審核是嚴肅的電視劇拍攝製作管理環節，經過備案審核公示的劇名，不宜隨意變更。為促進製作機構嚴肅創作態度，強化將社會效益放在首位的意識，自本通知下發之日起，電視劇拍攝製作備案公示階段不得進行劇名變更。如確有需要變更劇名的，須在完成片審查環節，經省局或總局完成內容審查後，在確保導向正確、內容與片名一致的前提下按程序履行變更手續。

二、申報電視劇拍攝製作備案公示劇目目的 1500-2000 字劇情梗概，須對思想內涵作出概括說明

電視劇創作要始終把社會效益放在首位，自覺提升作品思想價值和文化內涵。自本通知下發之日起，申報電視劇拍攝製作備案公示劇目目的 1500-2000 字劇情梗概，須對思想內涵作出概括說明。

請接到本通知後，立即轉發至本轄區、本系統內電視劇製作機構並督促遵照執行。

附件：1500-2000 字劇情梗概樣本

國家新聞出版廣電總局辦公廳

2016 年 4 月 27 日

（參見：http://www.nrta.gov.cn/art/2016/5/12/art_113_30784.html）

賜官論編劇　講喜劇

208

附錄二

《父母愛情》思想內涵和劇情梗概

思想內涵：

本劇講述新中國成立後一代人平淡真實的婚姻生活和真摯動人的愛情故事。主人公江德福與安杰克服出身差異、文化程度懸殊以及特殊年代的生存困境，相濡以沫，撫養五個孩子長大成人，攜手走過了風風雨雨的一生。全劇以充滿溫情和樸素細膩的手法表現相識、相知、相愛、相守的愛情觀，傳遞向上、向善、向美的正能量，詮釋了愛情和婚姻的真諦，對當下的婚姻愛情觀念具有價值參照意義。

劇情梗概：

青島某海軍軍區，海軍炮校肖校長和妻子揚濤為軍官舉辦婚介舞會，意在解決大

齡軍官的個人婚姻問題。曲終人散，沒有找到與英雄軍官相匹配的對象。某日，作為一家醫院黨委書記的揚濤無意中發現了在收銀台工作的漂亮姑娘安杰，回家後跟肖校長提及，肖校長打算把安杰介紹給自己最器重的年輕軍官江德福。次日，揚書記找安杰談話，開門見山地說要替她保媒，並介紹了江德福的情況，氣勢強悍不容推辭。安杰雖不情願，嘴上卻不敢吐出一個不字。安杰出身大家，相親時舉止得體溫婉賢淑，淳樸軍官江德福卻是個「大老粗」，搞得滿頭大汗。相親結束，安杰頭也不回款款而去，江德福的心涼了半截。為幫助江德福，揚書記又自作主張替他們定了下次見面的時間和地點。第二次見面，江德福姍姍來遲，安杰很是不悅。哥哥安泰倒覺得江德福沉穩可靠，又是解放軍軍官，希望妹妹先交往一段看看。安杰斷然拒絕。江德福硬着頭皮開始出入安家大門。他不是看不出安杰的拒絕之意，只是自見面之後就對安杰心生愛慕。安杰愈是冷淡，安杰家人愈用熱情彌補。江德福成了安家座上賓。由於家世背景、文化程度的差異，兩人交往不順，中途分手。不巧，安杰的侄子得了腦膜炎，高燒難退，江找到關係為孩子找來進口良藥。此事不僅讓江德福成為安家的救命恩人，

也使兩人得以重新交往。兩人感情升溫，準備結婚，卻在政審時遇到麻煩，安家的家庭出生背景為江德福帶來諸多不利。組織上勸江德福放棄，因為與安杰的結合會影響其仕途發展，江德福表示非安杰不娶。安杰得知江德福的堅持，備受感動。揚書記問安杰，如果江德福為了娶她，被開除軍籍，她能陪他一起解甲歸田嗎？安杰堅定點頭。

婚後，江德福和安杰幸福生活着。他接受了安杰全部的生活習慣，並在她的影響下逐漸改變着。睡覺之前，一通清洗的江德福，被戰友稱為「三洗」丈夫。國慶前一天，安杰生了個大胖小子，江德福給兒子取名「國慶」，夫婦倆欣喜不已。為了照顧孩子，江德福只能讓妹妹江德花從農村老家趕來，而德花卻與安杰因生活習慣的不一致發生劇烈摩擦，姑嫂大戰以德花返鄉而告終。安杰再次懷孕，江德福軍校進修結束，官升一級，被派往地方鎮守海島。二兒子民慶出生後，揚書記動員安杰做隨軍家屬一同前往，安杰斷然拒絕，並獨自承擔起生活的重擔。文革到來，內外交困的安杰帶着孩子前往江德福帶兵駐守的海島。島上生活環境惡劣，但安杰依然保持着知識分子式的生活方式，這一切

都給江德福的生活帶來歡樂，也給小島帶來了別樣的風景。數年過去，安杰又為江德福生了三個孩子。一家六口在赤貧小島上幸福生活。某日，一個外表酷似江德福的小夥子來到江家，小夥子名叫江昌義自稱是江德福的兒子。安杰這才知道，江德福在娶自己之前是有過婚史的，於是一怒之下，離開小島。在孩子們的調和下，江德福向安杰坦白。自己之前有過一段毫無感情的包辦婚姻，因為逃避，他在結婚當晚就回到部隊，兩人並無夫妻之實。女方是農村婦女現已過世，這個江昌義並非自己的骨肉。安杰聽後原諒江德福，隨後接納了江昌義，對其視若己出。孩子們長大了，安杰和江德福開始為子女的事情而操勞。老大進入海軍部隊受訓，屢立戰功。老二民慶成為一名空降兵。老三軍慶回鄉務農。大女兒亞甯，像極母親當年，喜好文學追求浪漫，最終與青年軍官結為夫婦，繼續着父母當年的愛情傳奇。小女兒亞菲剛強幹練、英姿颯爽，是一名英姿颯爽的女軍官，卻在情感問題上急壞了父母。江昌義已經成為一名飛黃騰達的農民企業家，並資助軍慶夫婦自主創業。江德福將八十一歲的生日，改在八一建軍節慶祝。孩子們為給父親祝壽積極操辦着。看着一家人和和美美的樣子，安杰覺

得自己能嫁給江德福，是這輩子最幸福的事情。

（參見：http://www.nrta.gov.cn/module/download/downfile.jsp?spm=chekydwncf.0.0.1.sAnQ6E&classid=0&filename=160512113953845457149.doc）

附錄三

電視劇拍攝製作備案公示管理辦法（2013 年）

第一條 為進一步繁榮電視劇創作，促進電視劇產業健康發展，規範電視劇拍攝製作備案公示管理工作，根據《電視劇內容管理規定》（廣電總局令第 63 號），制定本辦法。

第二條 本辦法適用於境內電視台播出或者境內外發行的國產電視劇（不含電視動畫片）的拍攝製作管理。

第三條 國家新聞出版廣電總局（以下簡稱總局）負責向總局直接備案製作機構（以下表述為「中直單位制作機構」）電視劇拍攝製作的備案管理、全國電視劇拍攝製作的公示管理。

賜官論編劇　講喜劇

214

省級廣播影視行政部門負責本行政區域內製作機構電視劇拍攝製作的備案管理。

解放軍總政宣傳部藝術局、中央電視台負責所轄製作機構電視劇拍攝製作的備案管理。

省級廣播影視行政部門、解放軍總政宣傳部藝術局、中央電視台結合實際情況，制定本地區、本系統的電視劇拍攝製作備案管理辦法，並依法具體實施。

第四條　具備下列條件之一的製作機構可以申報電視劇拍攝製作備案公示：

（一）持有《電視劇製作許可證（甲種）》；

（二）持有《廣播電視節目製作經營許可證》；

（三）設區的市級以上電視台（含廣播電視台、廣播影視集團）；

（四）持有《攝製電影許可證》；

（五）其他具備申領《電視劇製作許可證（乙種）》資質的製作機構。

第五條　電視劇拍攝製作備案內容須符合下列條件：

（一）符合《電視劇內容管理規定》（廣電總局令第 63 號）的內容要求。

（二）內容涉及政治、軍事、外交、國家安全、統戰、民族、宗教、司法、公安等敏感內容的（以下簡稱特殊題材），申報拍攝製作備案公示前須徵得省、自治區、直轄市以上人民政府有關主管部門或者有關方面的書面意見。

第六條　省級廣播影視行政部門、解放軍總政宣傳部藝術局、中央電視台的備案管理程序為：

（一）依據第四條之規定，查驗、核准、協調、辦理備案劇目。

（二）對於合作拍攝製作的劇目，只能核准其中一家機構申報備案，交叉、重複申報備案無效。

（三）依據第五條之規定，對申報備案劇目內容進行審核。

（四）拍攝製作備案公示實行月報制。每月5日前（遇國家法定公休日順延，下同），省級廣播影視行政管理部門統一將核准的所轄製作機構上月擬拍攝製作劇目的備案材料，通過總局政府網站的電視劇電子政務平台上報，由總局統一匯總公示。各地的申報備案截止時間，由各省級廣播影視行政管理部門自行規定。

第七條　中直單位製作機構按月報制於每月5日前，統一將所轄製作機構上月擬拍攝製作劇目的備案材料，通過總局政府網站的電視劇電子政務平台上報，由總局負責核准備案並辦理公示。

第八條　全國申報電視劇拍攝製作備案公示的劇目須提交下列紙質材料：

（一）完整填寫由總局統一規定的電視劇拍攝製作備案公示表格，加蓋對應公章。

（二）1500-2000字的涵蓋主題思想、時代背景、主要人物和故事情節的劇情梗概。

（三）特殊題材劇目須附相關主管部門或有關方面的書面意見。

（四）省級廣播影視行政管理部門負責本轄區內上述紙質材料的受理和存檔工作（特殊題材劇目相關主管部門或有關方面的書面意見傳真上報總局）；總局負責中直單位製作機構上述紙質材料的受理和存檔工作。

第九條　總局按規定對拍攝製作劇目備案材料進行查驗、核准，於每月5日申報截止日後的20個工作日內，通過總局政府網站電視劇電子政務平台公示。

第十條　各級管理部門對於申報備案劇目存有異議的，有權調審材料、商議修改、

直至不予備案；總局對於省級管理部門申報公示劇目持有異議的，有權視具體情況做出相應處理，直至不予公示。

對於不予備案的劇目，通過電視劇電子政務平台回覆意見；對於須補充材料、修改和調整的劇目，通過電視劇電子政務平台回饋和查詢意見。對於未經備案公示擅自拍攝製作的，按違規處理。

第十一條　凡已公示的電視劇目，須按公示內容拍攝製作。確須對主題思想、主要人物和主要情節進行大幅度調整的，須重新履行申報備案公示手續。

第十二條　已公示的電視劇目，如需變更劇名、集數或申報機構的，按照電視劇劇名、集數、申報機構變更管理的有關規定辦理。

第十三條　已公示的電視劇目，須自公示之日起兩年之內製作完成。確因特殊原因超出有效期的，申報機構須向所在省級廣播影視行政部門提交延期申請，中直單位製作機構須向總局提交延期申請。

第十四條　已公示電視劇目的列印文本是該劇目製作完成後送審的必備材料，各級

管理部門需進行認真查驗。未經備案公示的，劇情與備案公示內容嚴重不符的完成片，各級審查機構不予受理審查。

第十五條　重大革命和重大歷史題材電視劇拍攝製作備案公示申報的管理按有關規定執行，申報時間依照本辦法執行。

第十六條　中外合作製作電視劇的拍攝製作備案公示管理按有關規定執行。

第十七條　電視劇題材分類標準、拍攝製作備案公示表附後。

第十八條　本辦法自 2013 年 12 月 1 日起施行。

（參見：http://gbdsj.gd.gov.cn/zwgk/zcfg/content/post_3124543.html）

三、哪些内容的电视剧不能备案？

答：根据《电视剧内容管理规定》第五条"电视剧不得载有下列内容：

(一)违反宪法确定的基本原则，煽动抗拒或者破坏宪法、法律、行政法规和规章实施的；

(二)危害国家统一、主权和领土完整的；

(三)泄露国家秘密，危害国家安全，损害国家荣誉和利益的；

(四)煽动民族仇恨、民族歧视，侵害民族风俗习惯，伤害民族感情，破坏民族团结的；

(五)违背国家宗教政策，宣扬宗教极端主义和邪教、迷信，歧视、侮辱宗教信仰的；

(六)扰乱社会秩序，破坏社会稳定的；

(七)宣扬淫秽、赌博、暴力、恐怖、吸毒，教唆犯罪或者传授犯罪方法的；

(八)侮辱、诽谤他人的；

(九)危害社会公德或者民族优秀文化传统的；

(十)侵害未成年人合法权益或者有害未成年人身心健康的；

(十一)法律、行政法规和规章禁止的其他内容。"

内容涉及政治、军事、外交、国家安全、统战、民族、宗教、司法、公安等内容的（以下简称特殊题材），申报拍摄制作备案公示前须征得省、自治区、直辖市以上人民政府有关主管部门或者有关方面的书面意见。

（參見：http://gbdsj.gd.gov.cn/zwgk/zcjd/content/post_3124578.html）

賜官論編劇　講喜劇

www.cosmosbooks.com.hk

書　　名	賜官論編劇　講喜劇	
作　　者	劉天賜	
責任編輯	林苑鶯	
美術編輯	郭志民	
出　　版	天地圖書有限公司	
	香港黃竹坑道46號新興工業大廈11樓（總寫字樓）	
	電話：2528 3671　傳真：2865 2609	
	香港灣仔莊士敦道30號地庫（門市部）	
	電話：2865 0708　傳真：2861 1541	
印　　刷	亨泰印刷有限公司	
	柴灣利眾街德景工業大廈10字樓	
	電話：2896 3687　傳真：2558 1902	
發　　行	聯合新零售（香港）有限公司	
	香港新界荃灣德士古道220-248號荃灣工業中心16樓	
	電話：2150 2100　傳真：2407 3062	
出版日期	2022年7月 / 初版 · 香港	